碑帖导临

华山庙碑

主编 江吟

西泠印社出版社

编者按

　　书法是我们中华民族的传统艺术，它博大精深、源远流长。随着社会的发展和人民生产、生活的需要，汉字的书体经过多次演变，从诡谲奇崛的甲骨文逐渐发展到苍茫浑厚的金文，再到规整匀净的篆书、严整肃穆的隶书、端庄成熟的楷书和连绵飞动的草书等多种书体。每种书体都有自己的艺术特色。行草书具有更为广泛的实用价值，能快写，又易识别，同时优秀的行草书作品，也具有极高的审美价值，如王羲之的《兰亭序》和孙过庭的《书谱》就分别是用行书和草书书写的，它们不但形体优美、而且意境高远。书家以娴熟的用笔技巧、精妙的笔法、塑造出完美多变的字体造型，营造出幽雅的意境，给人以美的感受。行草书在我国的书法艺苑中和书法史上都具有重要的地位，历史上各个时期出现了许多的行草书名家，留下了大量的优秀作品。

　　艺术技巧是书法创作的必要条件，它不仅是书家自身本质力量的一种外化和对象化，而且能充分体现创作者才能智慧的高低和创作能力的大小，影响着作品整体美的构成。书法学习的主要任务，一是学习范本的用笔技巧，二是学习范本的结字布白方法。我们学习笔法不仅仅是起、行、收笔处的运笔程式，笔法的目的是塑造线条质量，体现笔法自身的表现力，连接点画线条，使其间关系合理，以调整笔锋的状态。笔法的选择与线条质感直接相关，通过对笔触的分析，线条质感的判断，原作工具材料等客观因素的考查等为背景，通过点线轮廓将笔法还原到笔触面的笔锋着纸状态及决定笔锋的运笔动作层面。这样才能实现笔法的全过程。结构作为线条的框架，决定线条质量的有效程度，结构的审美是书家风格、品味、格调的反映。结构因时相传，更因时、因地、因书体风格而不同，但还是有其内在规律可循的。

　　本丛书选取古代具有代表性的篆、隶、楷、行、草书法帖，采用高科技最新数码还原专利技术，进行放大处理，放大而不失真，并有简体释文，供临学者和书法教学工作者作教学辅导和参考。对于书法教学工作者和具有一定基础的书法爱好者及初学者研习都不失为一本好书。对于书法教学工作者而言，由于原帖字普遍较小，对各种笔法和结构往往不太容易看清和理解，放大后，对帖中字每一个笔画的用笔细微之处如提按顿挫、方圆藏露、转折带等的丰富变化都能清楚地看到，可以通过对笔画线条外轮廓的分析，还原其用笔过程。同时，对结构的比例、轻重、大小、疏密等也更为直观，更易分析和讲解。对学习者来说，一帖在手，不仅增加对帖的感性认识，而且对进一步理解技法有较大的帮助，让初学者少走弯路。

　　每种书体都有各自结字规律，每种帖都有自己的结字特色。我们对篆、隶、楷、行草书的结构规律进行全面梳理。总结出每种书体十二种结字原则，同一种书体中不同书家和碑帖又有自己的个性。十二种法则包括大部分的共性原则（对比原则）和少量个性原则。每个结构原则又选用字帖中的十二个字来『图说』这个结字原则。这些原则均出自历代书论经典著作，归类总结后集聚起来，根据每种帖的特征进行举例讲解，深入浅出，帮助出帖。

华山庙碑

《华山庙碑》全称《西岳华山庙碑》，又称《华山碑》《汉延熹西岳华山碑》《西岳华镇碑》等。东汉延熹八年（一六五）刻，高二百五十四厘米，宽一百一十九厘米。凡二十二行，行三十八字。因袁逢重修华岳庙，考订前代典籍，遂将历代祭祀华山的制度和变迁情况加以考察，推本溯源，详加记载，刻石传世。此碑原在陕西省华阴县西岳庙中，明嘉靖三十四年（一五五五）毁于地震。传世《华山庙碑》原石拓本共四本。一为『长垣本』，今藏日本东京上野书道博物馆。二为『华阴本』，一九五九年归故宫博物院。三为『四明本』，一九七五年归故宫博物院。四为『顺德本』，今存于香港中文大学。

《华山庙碑》被誉为汉隶中典范，结字堂堂正正，字距与行距齐整，波磔秀美，是汉碑隶书成熟时期的代表作之一。书风朴茂古拙又圆转流动，用笔丰满且波磔明显，为书家所推重。清代朱彝尊评价：『汉隶凡三种，一种方整，一种流丽，一种奇古。惟《延熹华岳碑》正变乖合，靡所不有，兼三者之长，当为汉隶第一品。』方朔评曰：『字字起棱，笔笔如铸，意包千古，势压三峰。』刘熙载则评：『磅礴郁积，流离顿挫，意味尤不可穷极。』但也有并不盲目推崇者，如康有为《广艺舟双楫·本汉第七》云：『『华山碑』后世以季海之故，信为中郎之笔，推为绝作。实则汉分佳者绝多，若《华山庙碑》实为下乘，淳古之气已灭，姿制之妙无多，此诗家所薄之武功、四灵、竟陵、公安、不审其何以获名前代也。』

折转趋扁

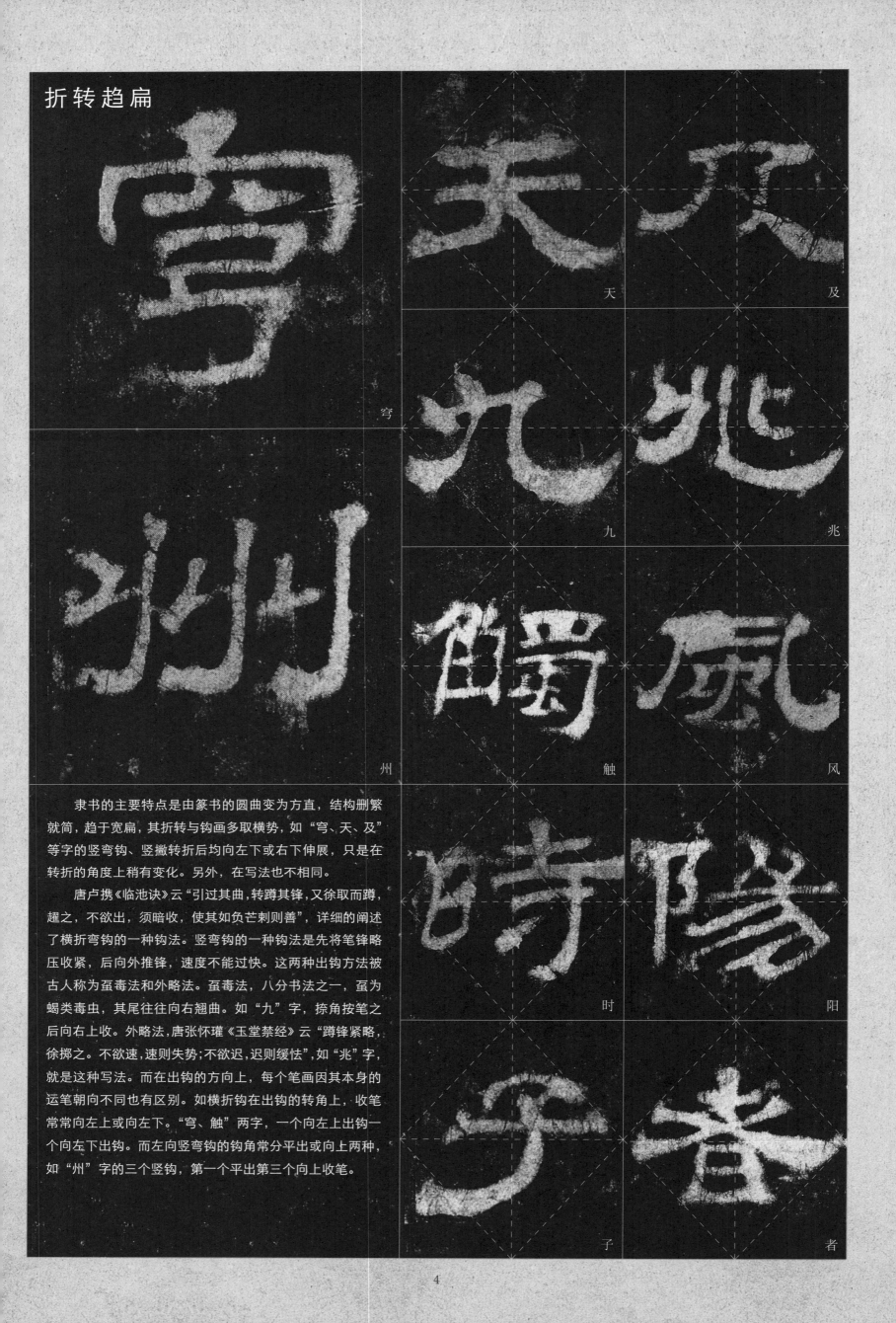

穹

天

及

州

九

兆

触

风

时

阳

子

者

隶书的主要特点是由篆书的圆曲变为方直，结构删繁就简，趋于宽扁，其折转与钩画多取横势，如"穹、天、及"等字的竖弯钩、竖撇转折后均向左下或右下伸展，只是在转折的角度上稍有变化。另外，在写法也不相同。

唐卢携《临池诀》云"引过其曲，转蹲其锋，又徐取而蹲，趯之，不欲出，须暗收，使其如负芒刺则善"，详细的阐述了横折弯钩的一种钩法。竖弯钩的一种钩法是先将笔锋略压收紧，后向外推锋，速度不能过快。这两种出钩方法被古人称为蚕毒法和外略法。蚕毒法，八分书法之一，蚕为蝎类毒虫，其尾往往向右翘曲。如"九"字，捺角按笔之后向右上收。外略法，唐张怀瓘《玉堂禁经》云"蹲锋紧略，徐掷之。不欲速，速则失势；不欲迟，迟则缓怯"，如"兆"字，就是这种写法。而在出钩的方向上，每个笔画因其本身的运笔朝向不同也有区别。如横折钩在出钩的转角上，收笔常常向左上或向左下。"穹、触"两字，一个向左上出钩一个向左下出钩。而左向竖弯钩的钩角常分平出或向上两种，如"州"字的三个竖钩，第一个平出第三个向上收笔。

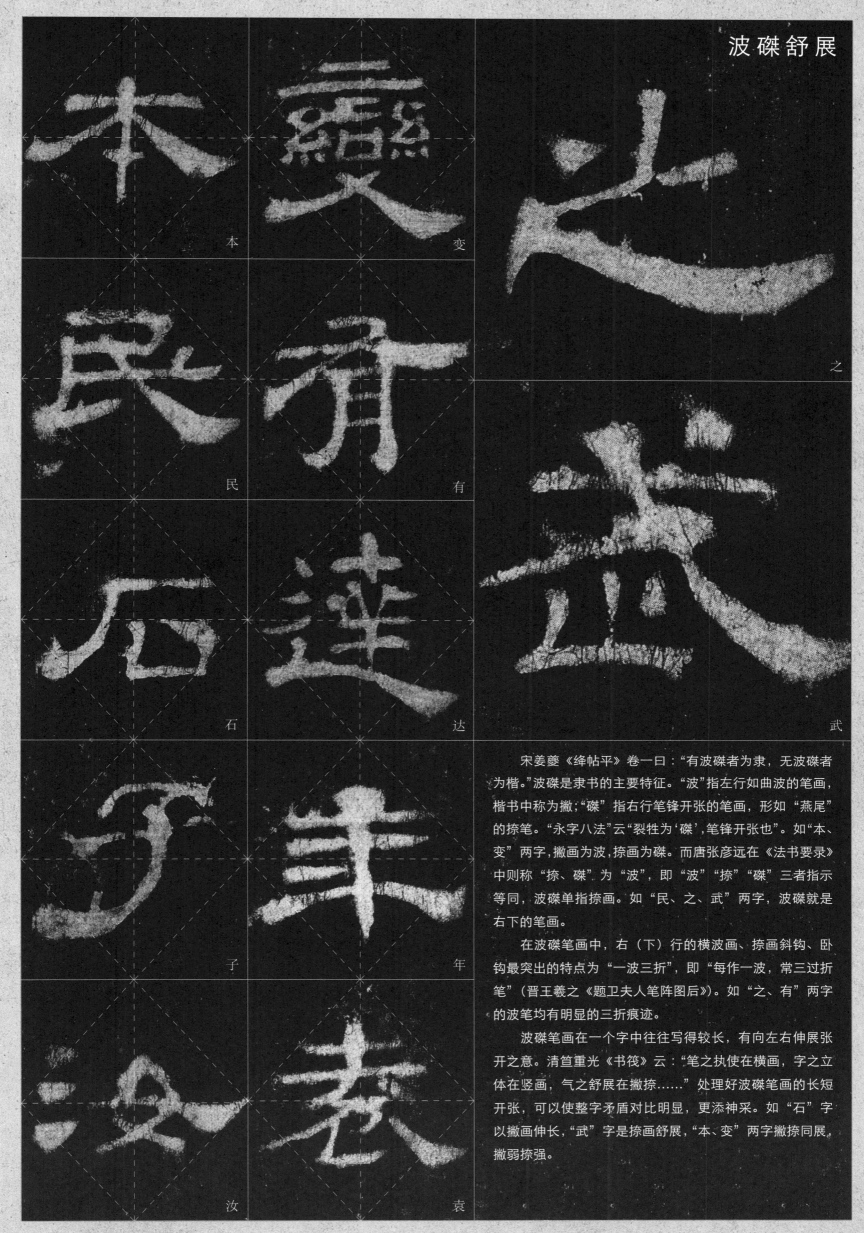

宋姜夔《绛帖平》卷一曰："有波磔者为隶，无波磔者为楷。"波磔是隶书的主要特征。"波"指左行如曲波的笔画，楷书中称为撇；"磔"指右行笔锋开张的笔画，形如"燕尾"的捺笔。"永字八法"云"裂性为'磔'，笔锋开张也"。如"本、变"两字，撇画为波，捺画为磔。而唐张彦远在《法书要录》中则称"捺、磔"为"波"，即"波""捺""磔"三者指示等同，波磔单指捺画。如"民、之、武"两字，波磔就是右下的笔画。

在波磔笔画中，右（下）行的横波画、捺画斜钩、卧钩最突出的特点为"一波三折"，即"每作一波，常三过折笔"（晋王羲之《题卫夫人笔阵图后》）。如"之、有"两字的波笔均有明显的三折痕迹。

波磔笔画在一个字中往往写得较长，有向左右伸展张开之意。清笪重光《书筏》云："笔之执使在横画，字之立体在竖画，气之舒展在撇捺……"处理好波磔笔画的长短开张，可以使整字矛盾对比明显，更添神采。如"石"字以撇画伸长，"武"字是捺画舒展，"本、变"两字撇捺同展，撇弱捺强。

主次分明

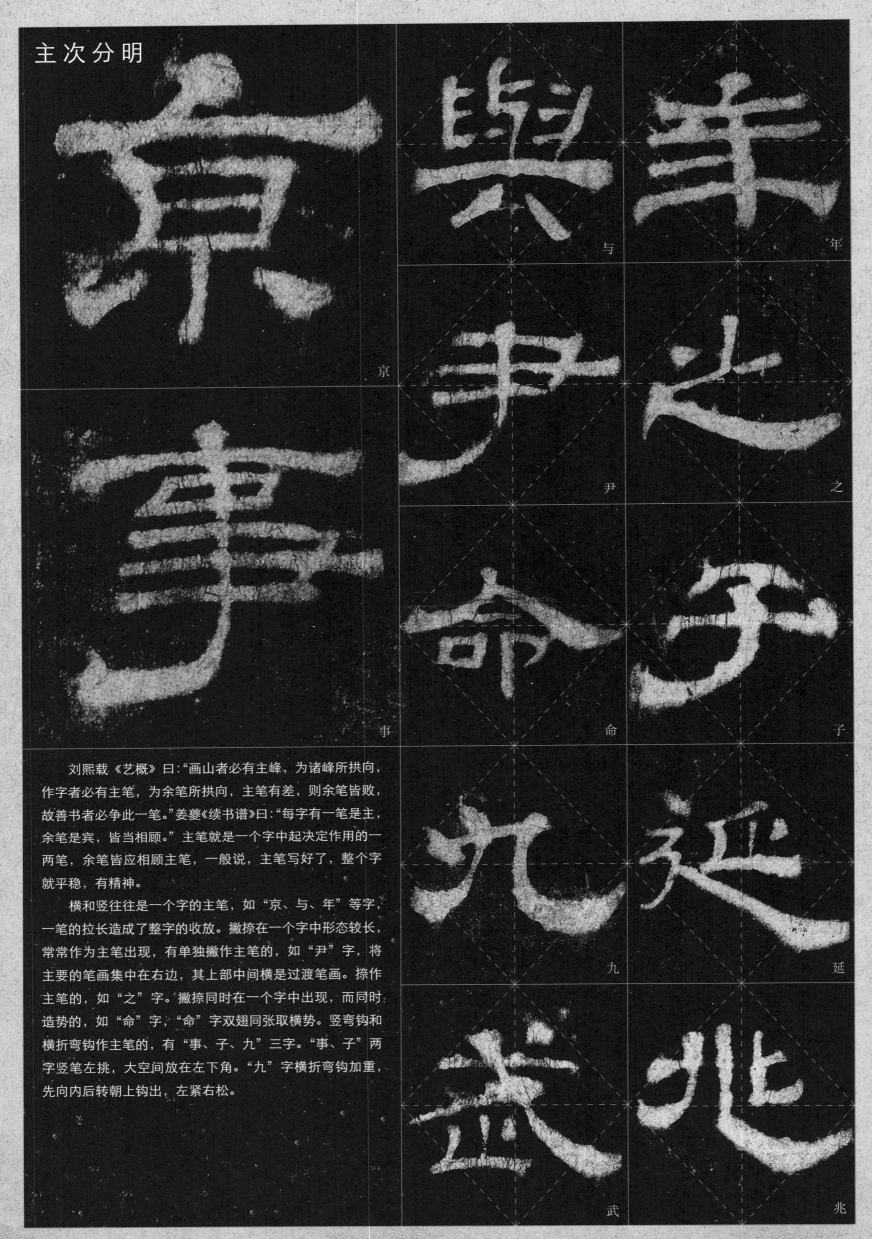

刘熙载《艺概》曰："画山者必有主峰，为诸峰所拱向，作字者必有主笔，为余笔所拱向，主笔有差，则余笔皆败，故善书者必争此一笔。"姜夔《续书谱》曰："每字有一笔是主，余笔是宾，皆当相顾。"主笔就是一个字中起决定作用的一两笔，余笔皆应相顾主笔，一般说，主笔写好了，整个字就平稳，有精神。

横和竖往往是一个字的主笔，如"京、与、年"等字，一笔的拉长造成了整字的收放。撇捺在一个字中形态较长，常常作为主笔出现，有单独撇作主笔的，如"尹"字，将主要的笔画集中在右边，其上部中间横是过渡笔画。捺作主笔的，如"之"字。撇捺同时在一个字中出现，而同时造势的，如"命"字，"命"字双翅同张取横势。竖弯钩和横折弯钩作主笔的，有"事、子、九"三字。"事、子"两字竖笔左挑，大空间放在左下角。"九"字横折弯钩加重，先向内后转朝上钩出，左紧右松。

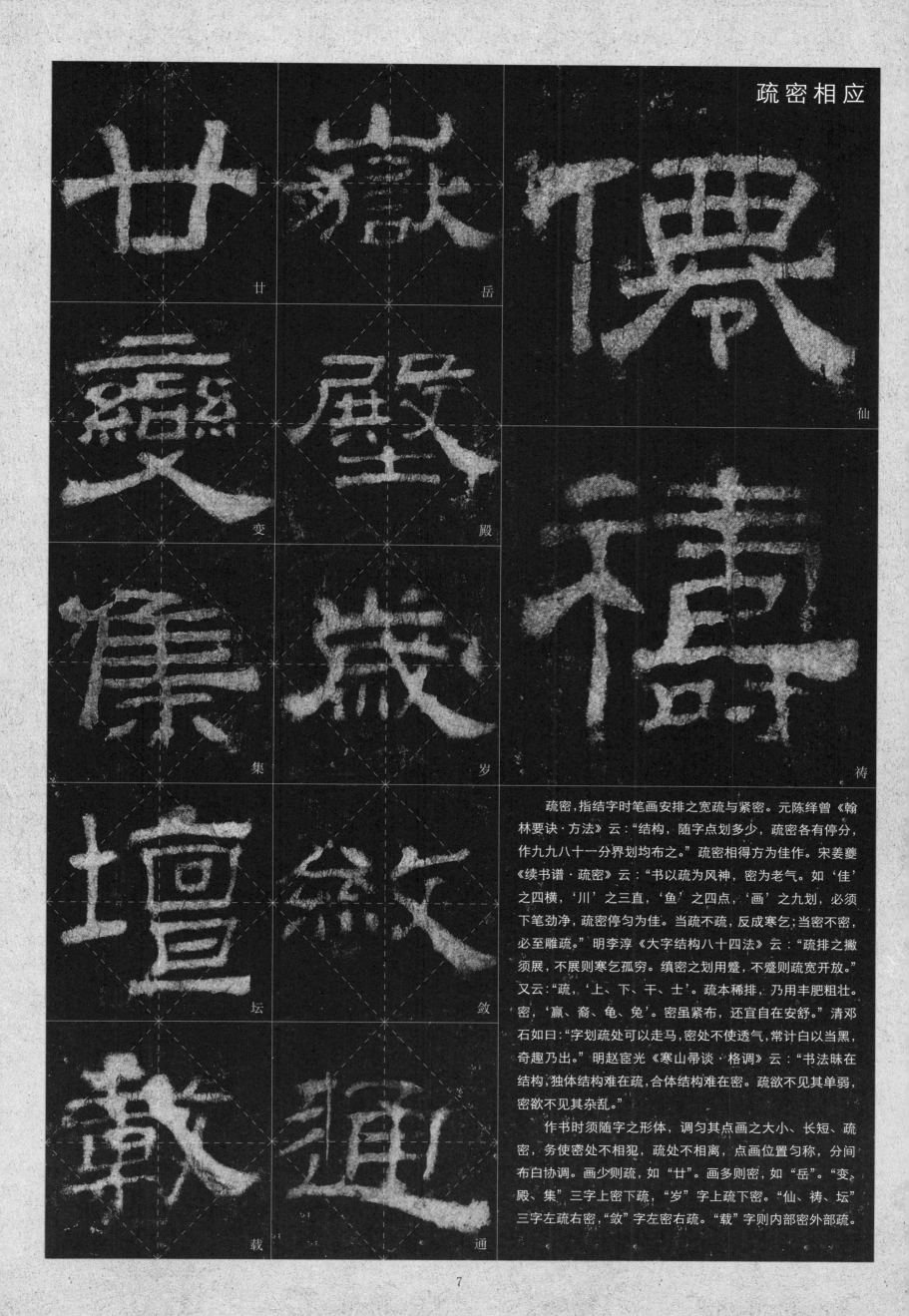

廿

岳

嶽

仙

变

殿

禱

集

岁

坛

敛

载

通

疆

疏密，指结字时笔画安排之宽疏与紧密。元陈绎曾《翰林要诀·方法》云："结构，随字点划多少，疏密各有停分，作九九八十一分界划均布之。"疏密相得方为佳作。宋姜夔《续书谱·疏密》云："书以疏为风神，密为老气。如'佳'之四横，'川'之三直，'鱼'之四点，'画'之九划，必须下笔劲净，疏密停匀为佳。当疏不疏，反成寒乞；当密不密，必至雕疏。"明李淳《大字结构八十四法》云："疏排之撇须展，不展则寒乞孤穷。缜密之划用蹙，不蹙则疏宽开放。"又云："疏，'上、下、干、士'。疏本稀排，乃用丰肥粗壮。密，'赢、裔、龟、兔'。密虽紧布，还宜自在安舒。"清邓石如曰："字划疏处可以走马，密处不使透气，常计白以当黑，奇趣乃出。"明赵宧光《寒山帚谈·格调》云："书法昧在结构，独体结构难在疏，合体结构难在密。疏欲不见其单弱，密欲不见其杂乱。"

作书时须随字之形体，调匀其点画之大小、长短、疏密，务使密处不相犯，疏处不相离，点画位置匀称，分间布白协调。画少则疏，如"廿"。画多则密，如"岳"。"变、殿、集"三字上密下疏，"岁"字上疏下密。"仙、祷、坛"三字左疏右密，"敛"字左密右疏。"载"字则内部密外部疏。

向背有致

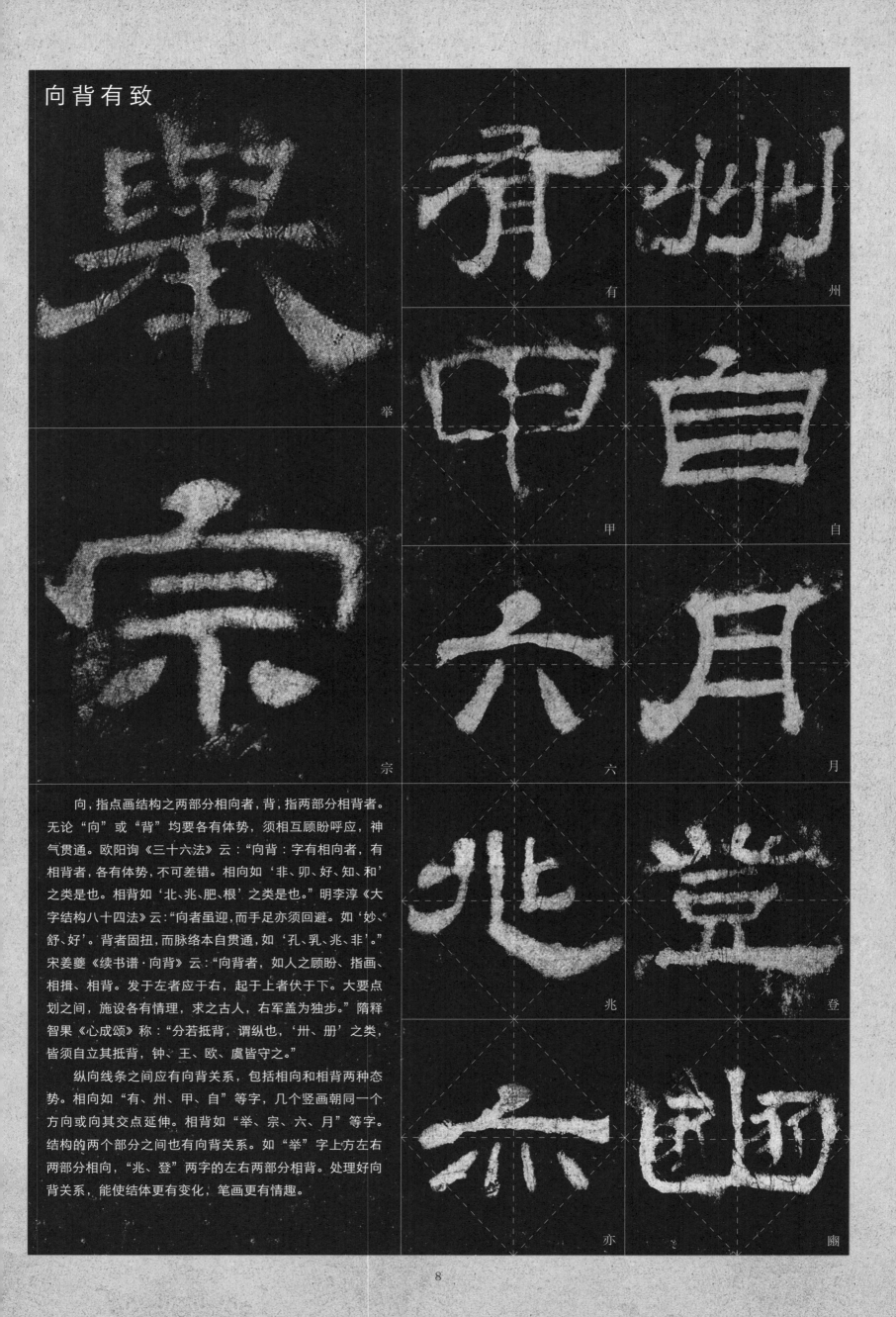

向，指点画结构之两部分相向者，背，指两部分相背者。无论"向"或"背"均要各有体势，须相互顾盼呼应，神气贯通。欧阳询《三十六法》云："向背：字有相向者，有相背者，各有体势，不可差错。相向如'非、卯、好、知、和'之类是也。相背如'北、兆、肥、根'之类是也。"明李淳《大字结构八十四法》云："向者虽迎，而手足亦须回避。如'妙、舒、好'。背者固扭，而脉络本自贯通，如'孔、乳、兆、非'。"宋姜夔《续书谱·向背》云："向背者，如人之顾盼、指画、相揖、相背。发于左者应于右，起于上者伏于下。大要点划之间，施设各有情理，求之古人，右军盖为独步。"隋释智果《心成颂》称："分若抵背，谓纵也，'卅、册'之类，皆须自立其抵背，钟、王、欧、虞皆守之。"

纵向线条之间应有向背关系，包括相向和相背两种态势。相向如"有、州、甲、自"等字，几个竖画朝同一个方向或向其交点延伸。相背如"举、宗、六、月"等字。结构的两个部分之间也有向背关系。如"举"字上方左右两部分相向，"兆、登"两字的左右两部分相背。处理好向背关系，能使结体更有变化，笔画更有情趣。

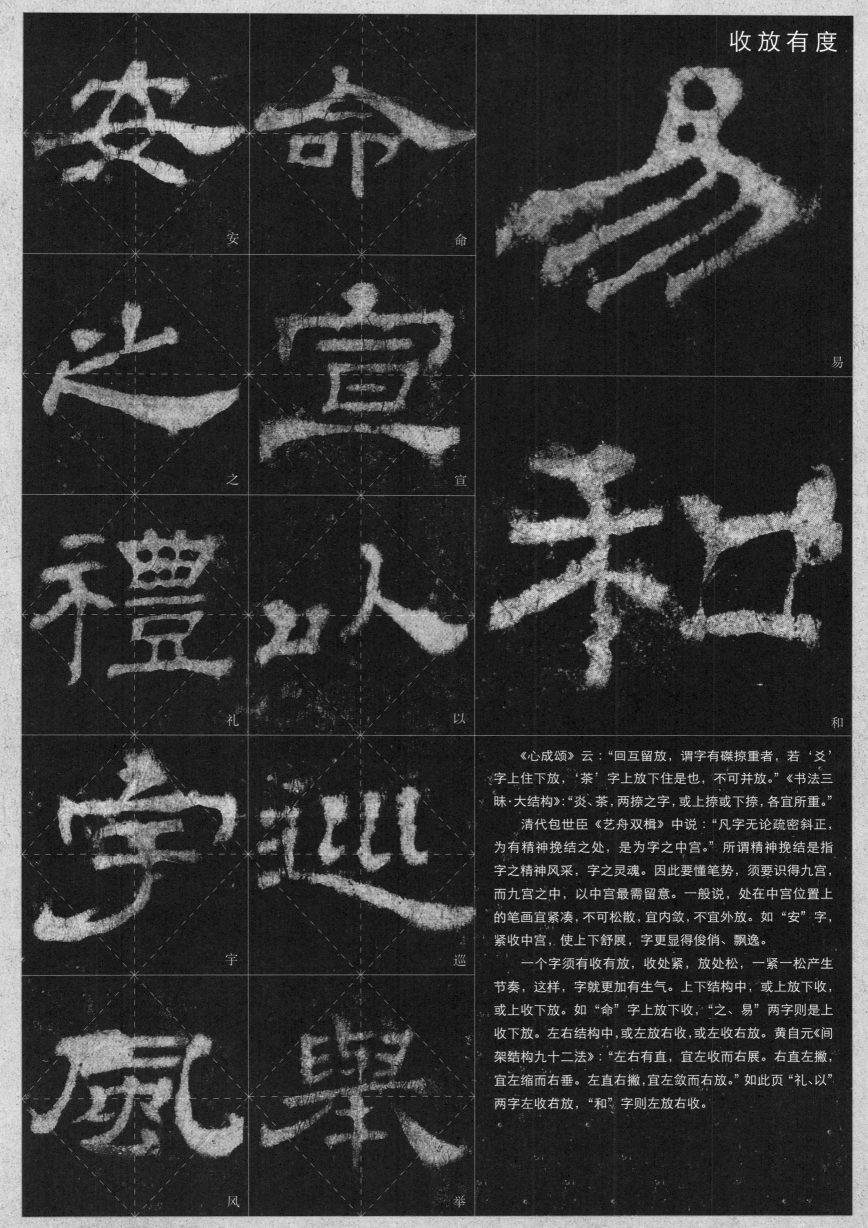

《心成颂》云："回互留放，谓字有礌掠重者，若'爻'字上住下放，'茶'字上放下住是也，不可并放。"《书法三昧·大结构》："炎、茶，两掠之字，或上掠或下掠，各宜所重。"

清代包世臣《艺舟双楫》中说："凡字无论疏密斜正，为有精神挽结之处，是为字之中宫。"所谓精神挽结是指字之精神风采，字之灵魂。因此要懂笔势，须要识得九宫，而九宫之中，以中宫最需留意。一般说，处在中宫位置上的笔画宜紧凑，不可松散，宜内敛，不宜外放。如"安"字，紧收中宫，使上下舒展，字更显得俊俏、飘逸。

一个字须有收有放，收处紧，放处松，一紧一松产生节奏，这样，字就更加有生气。上下结构中，或上放下收，或上收下放。如"命"字上放下收，"之、易"两字则是上收下放。左右结构中，或左放右收，或左收右放。黄自元《间架结构九十二法》："左右有直，宜左收而右展。右直左撇，宜左缩而右垂。左直右撇，宜左敛而右放。"如此页"礼、以"两字左收右放，"和"字则左放右收。

开合相间

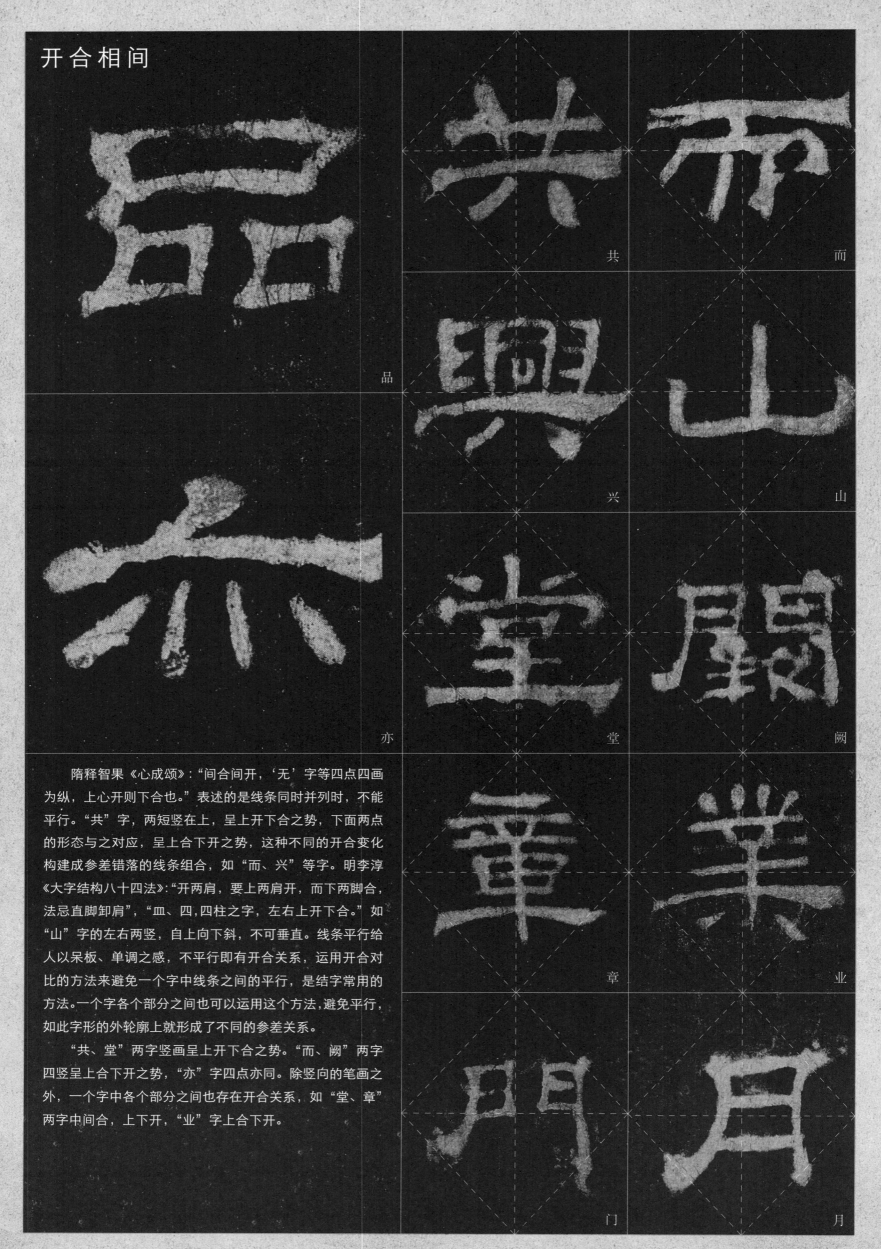

隋释智果《心成颂》："间合间开，'无'字等四点四画为纵，上心开则下合也。"表述的是线条同时并列时，不能平行。"共"字，两短竖在上，呈上开下合之势，下面两点的形态与之对应，呈上合下开之势，这种不同的开合变化构建成参差错落的线条组合，如"而、兴"等字。明李淳《大字结构八十四法》："开两肩，要上两肩开，而下两脚合，法忌直脚卸肩"；"皿、四，四柱之字，左右上开下合。"如"山"字的左右两竖，自上向下斜，不可垂直。线条平行给人以呆板、单调之感，不平行即有开合关系，运用开合对比的方法来避免一个字中线条之间的平行，是结字常用的方法。一个字各个部分之间也可以运用这个方法，避免平行，如此字形的外轮廓上就形成了不同的参差关系。

"共、堂"两字竖画呈上开下合之势。"而、阙"两字四竖呈上合下开之势，"亦"字四点亦同。除竖向的笔画之外，一个字中各个部分之间也存在开合关系，如"堂、章"两字中间合，上下开，"业"字上合下开。

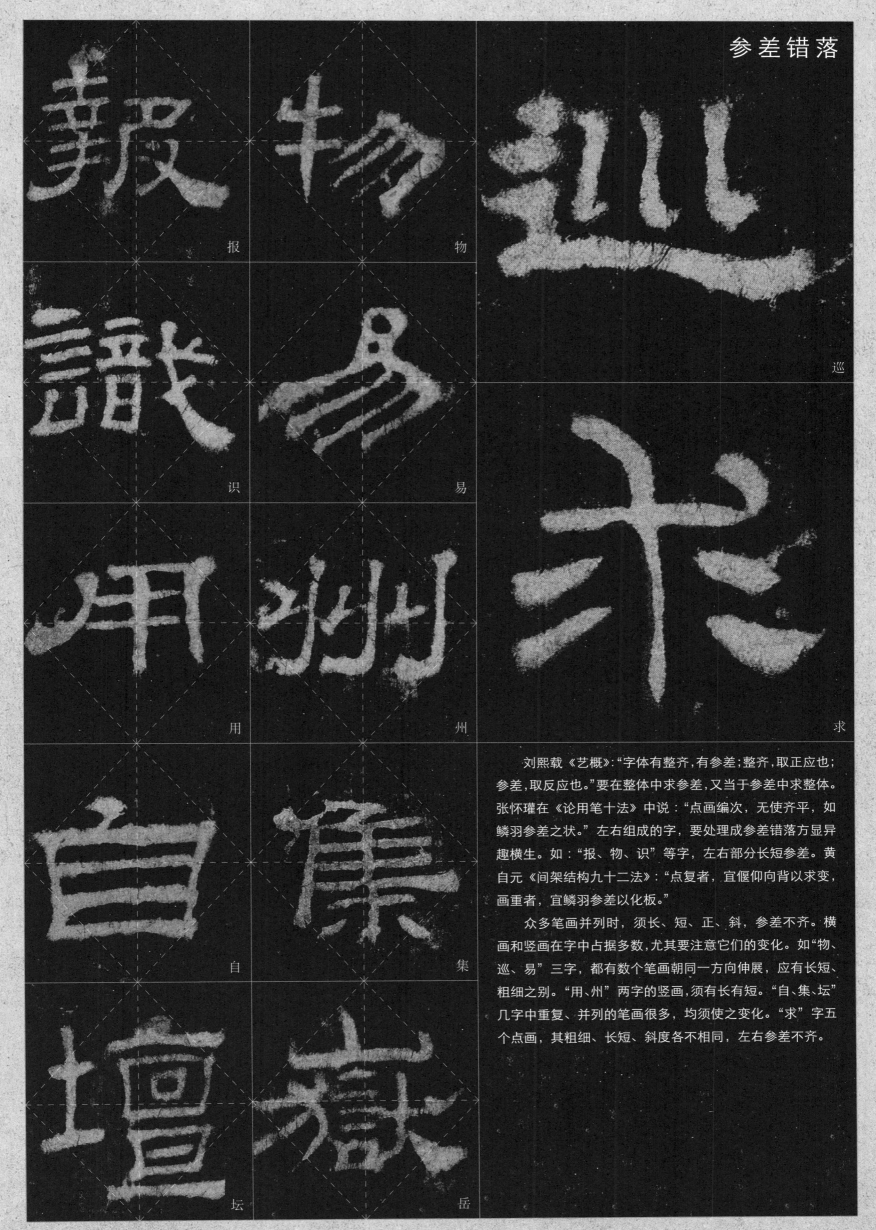

报

物

巡

识

易

求

用

州

自

集

坛

岳

刘熙载《艺概》："字体有整齐，有参差；整齐，取正应也；参差，取反应也。"要在整体中求参差，又当于参差中求整体。张怀瓘在《论用笔十法》中说："点画编次，无使齐平，如鳞羽参差之状。"左右组成的字，要处理成参差错落方显异趣横生。如："报、物、识"等字，左右部分长短参差。黄自元《间架结构九十二法》："点复者，宜偃仰向背以求变，画重者，宜鳞羽参差以化板。"

众多笔画并列时，须长、短、正、斜，参差不齐。横画和竖画在字中占据多数，尤其要注意它们的变化。如"物、巡、易"三字，都有数个笔画朝同一方向伸展，应有长短、粗细之别。"用、州"两字的竖画，须有长有短。"自、集、坛"几字中重复、并列的笔画很多，均须使之变化。"求"字五个点画，其粗细、长短、斜度各不相同，左右参差不齐。

纵横有象

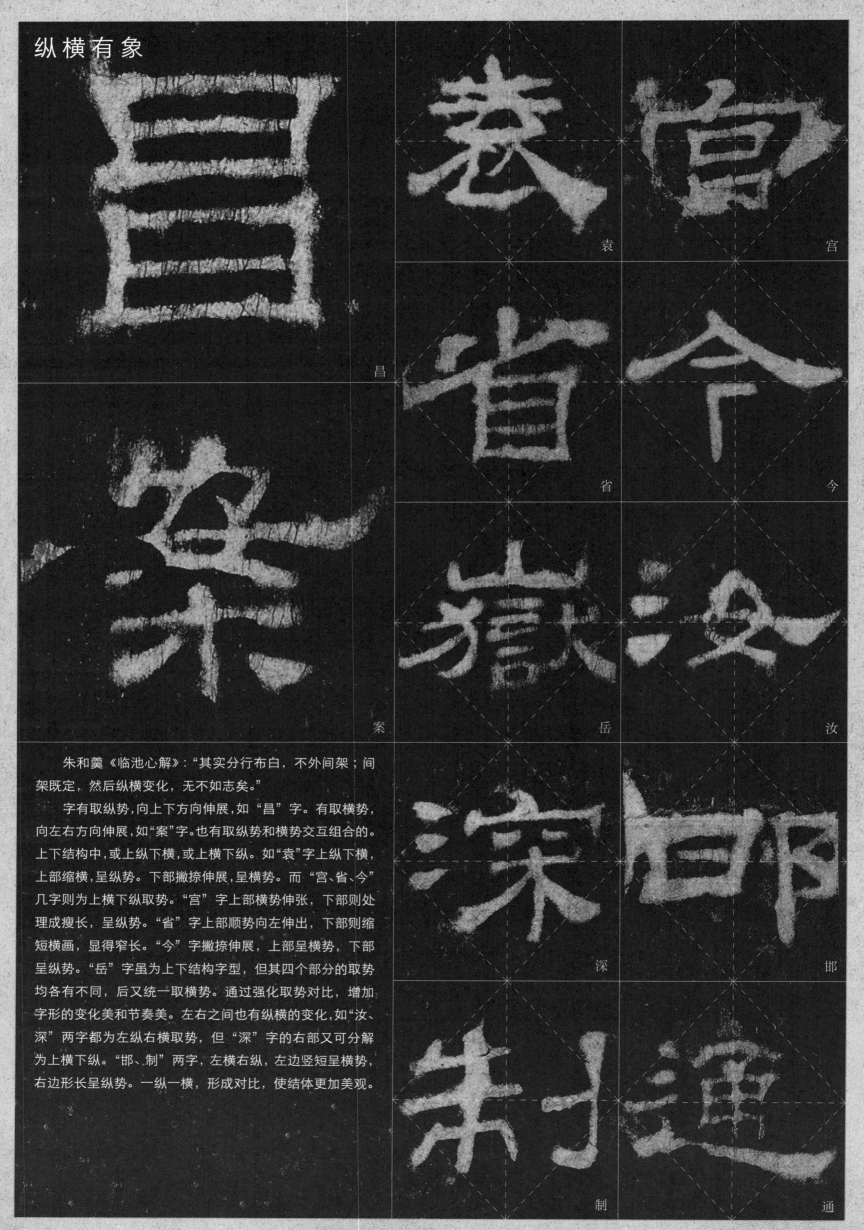

朱和羹《临池心解》："其实分行布白，不外间架；间架既定，然后纵横变化，无不如志矣。"

字有取纵势，向上下方向伸展，如"昌"字。有取横势，向左右方向伸展，如"案"字。也有取纵势和横势交互组合的。上下结构中，或上纵下横，或上横下纵。如"袁"字上纵下横，上部缩横，呈纵势。下部撇捺伸展，呈横势。而"宫、省、今"几字则为上横下纵取势。"宫"字上部横势伸张，下部则处理成瘦长，呈纵势。"省"字上部顺势向左伸出，下部则缩短横画，显得窄长。"今"字撇捺伸展，上部呈横势，下部呈纵势。"岳"字虽为上下结构字型，但其四个部分的取势均各有不同，后又统一取横势。通过强化取势对比，增加字形的变化美和节奏美。左右之间也有纵横的变化，如"汝、深"两字都为左纵右横取势，但"深"字的右部又可分解为上横下纵。"邯、制"两字，左横右纵，左边竖短呈横势，右边形长呈纵势。一纵一横，形成对比，使结体更加美观。

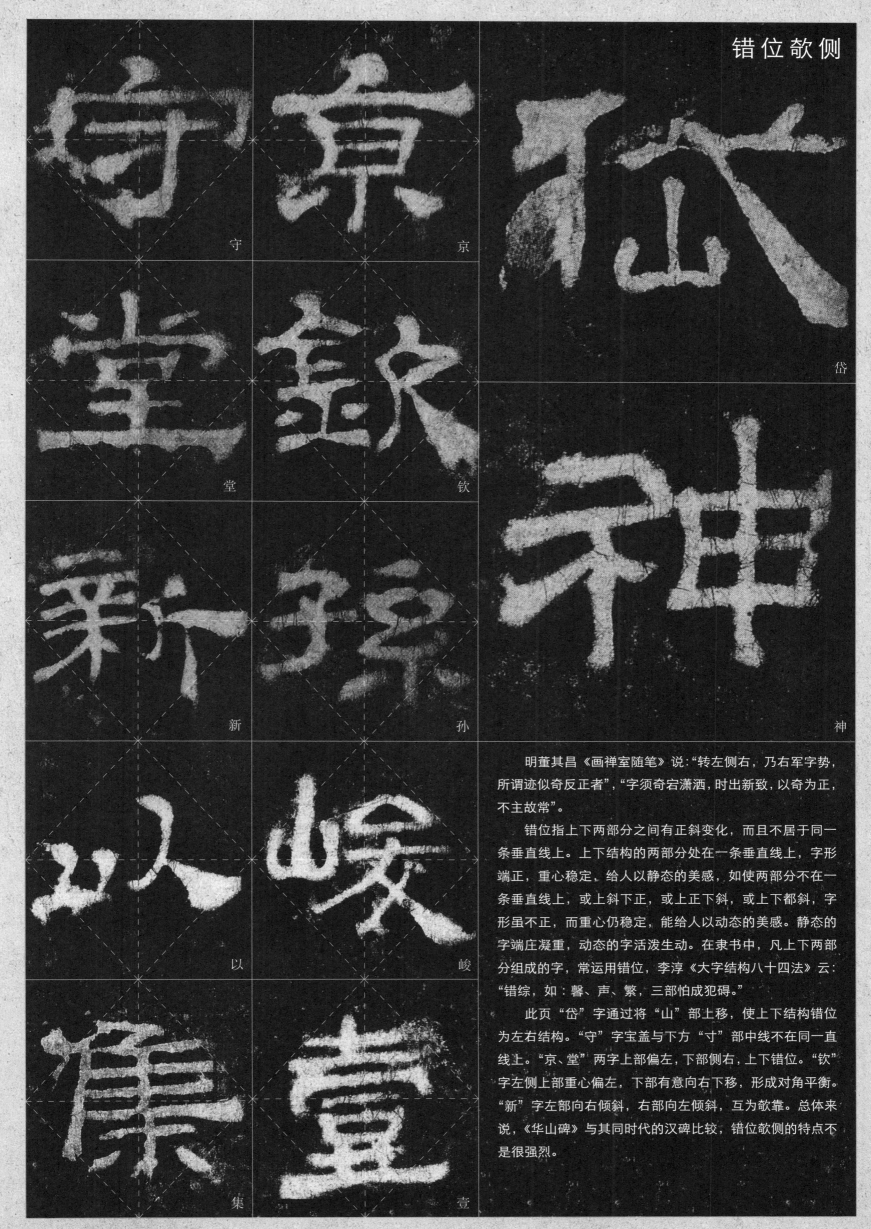

守

京

堂

钦

新

孙

以

峻

集

壹

岱

神

明董其昌《画禅室随笔》说："转左侧右，乃右军字势，所谓迹似奇反正者"，"字须奇宕潇洒，时出新致，以奇为正，不主故常"。

错位指上下两部分之间有正斜变化，而且不居于同一条垂直线上。上下结构的两部分处在一条垂直线上，字形端正，重心稳定。给人以静态的美感，如使两部分不在一条垂直线上，或上斜下正，或上正下斜，或上下都斜，字形虽不正，而重心仍稳定，能给人以动态的美感。静态的字端庄凝重，动态的字活泼生动。在隶书中，凡上下两部分组成的字，常运用错位，李淳《大字结构八十四法》云："错综，如：馨、声、繁，三部怕成犯碍。"

此页"岱"字通过将"山"部上移，使上下结构错位为左右结构。"守"字宝盖与下方"寸"部中线不在同一直线上。"京、堂"两字上部偏左，下部侧右，上下错位。"钦"字左侧上部重心偏左，下部有意向右下移，形成对角平衡。"新"字左部向右倾斜，右部向左倾斜，互为敧靠。总体来说，《华山碑》与其同时代的汉碑比较，错位敧侧的特点不是很强烈。

避让穿插

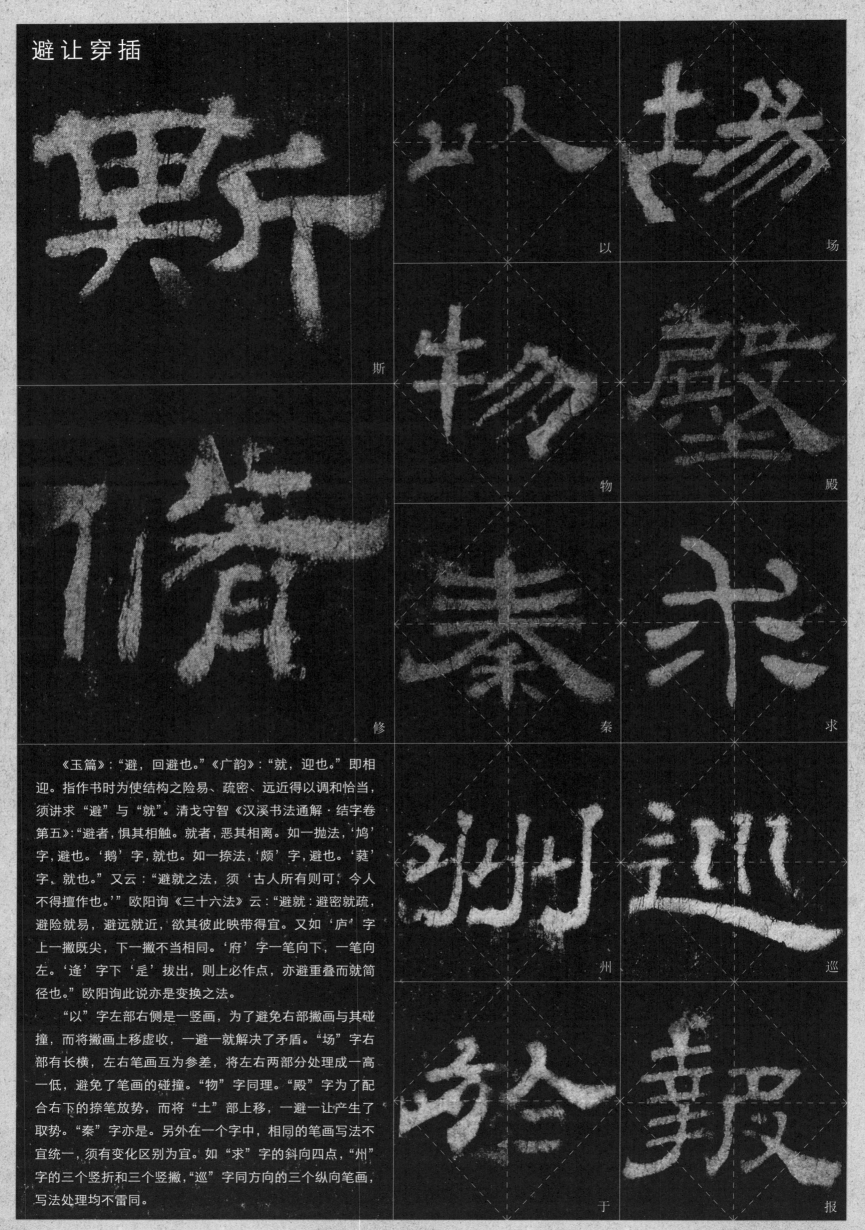

斯

修

以

物

牛

秦

场

殿

求

州

巡

于

报

《玉篇》："避，回避也。"《广韵》："就，迎也。"即相迎。指作书时为使结构之险易、疏密、远近得以调和恰当，须讲求"避"与"就"。清戈守智《汉溪书法通解·结字卷第五》："避者，惧其相触。就者，恶其相离。如一抛法，'鸠'字，避也。'鹅'字，就也。如一捺法，'颇'字，避也。'菾'字，就也。"又云："避就之法，须'古人所有则可；今人不得擅作也。'"欧阳询《三十六法》云："避就：避密就疏，避险就易，避远就近，欲其彼此映带得宜。又如'庐'字上一撇既尖，下一撇不当相同。'府'字一笔向下，一笔向左。'逢'字下'辵'拔出，则上必作点，亦避重叠而就简径也。"欧阳询此说亦是变换之法。

"以"字左部右侧是一竖画，为了避免右部撇画与其碰撞，而将撇画上移虚收，一避一就解决了矛盾。"场"字右部有长横，左右笔画互为参差，将左右两部分处理成一高一低，避免了笔画的碰撞。"物"字同理。"殿"字为了配合右下的捺笔放势，而将"土"部上移，一避一让产生了敬势。"秦"字亦是。另外在一个字中，相同的笔画写法不宜统一，须有变化区别为宜。如"求"字的斜向四点，"州"字的三个竖折和三个竖撇，"巡"字同方向的三个纵向笔画，写法处理均不雷同。

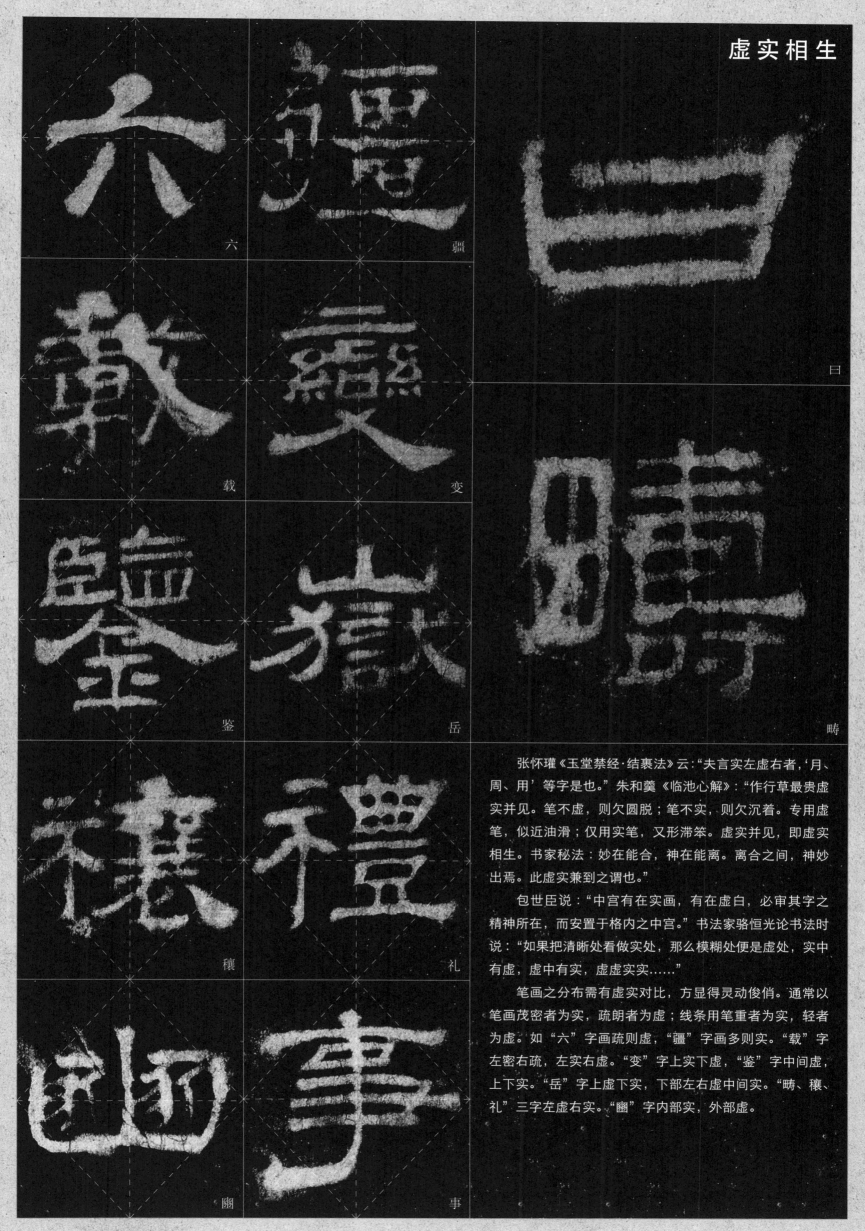

六

疆

曰

载

变

畴

鉴

岳

穰

礼

圃

事

张怀瓘《玉堂禁经·结裹法》云:"夫言实左虚右者,'月、周、用'等字是也。"朱和羹《临池心解》:"作行草最贵虚实并见。笔不虚,则欠圆脱;笔不实,则欠沉着。专用虚笔,似近油滑;仅用实笔,又形滞笨。虚实并见,即虚实相生。书家秘法:妙在能合,神在能离。离合之间,神妙出焉。此虚实兼到之谓也。"

包世臣说:"中宫有在实画,有在虚白,必审其字之精神所在,而安置于格内之中宫。"书法家骆恒光论书法时说:"如果把清晰处看做实处,那么模糊处便是虚处,实中有虚,虚中有实,虚虚实实……"

笔画之分布需有虚实对比,方显得灵动俊俏。通常以笔画茂密者为实,疏朗者为虚;线条用笔重者为实,轻者为虚。如"六"字画疏则虚,"疆"字画多则实。"载"字左密右疏,左实右虚。"变"字上实下虚,"鉴"字中间虚,上下实。"岳"字上虚下实,下部左右虚中间实。"畴、穰、礼"三字左虚右实。"圃"字内部实,外部虚。

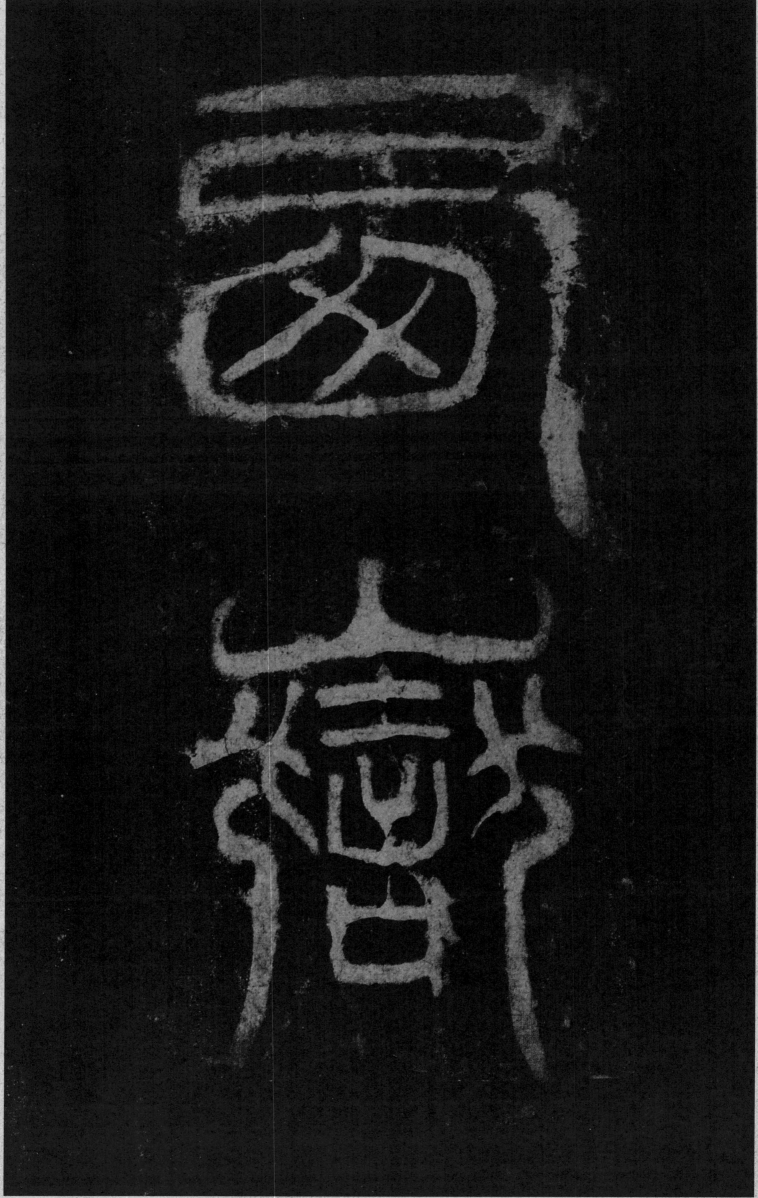

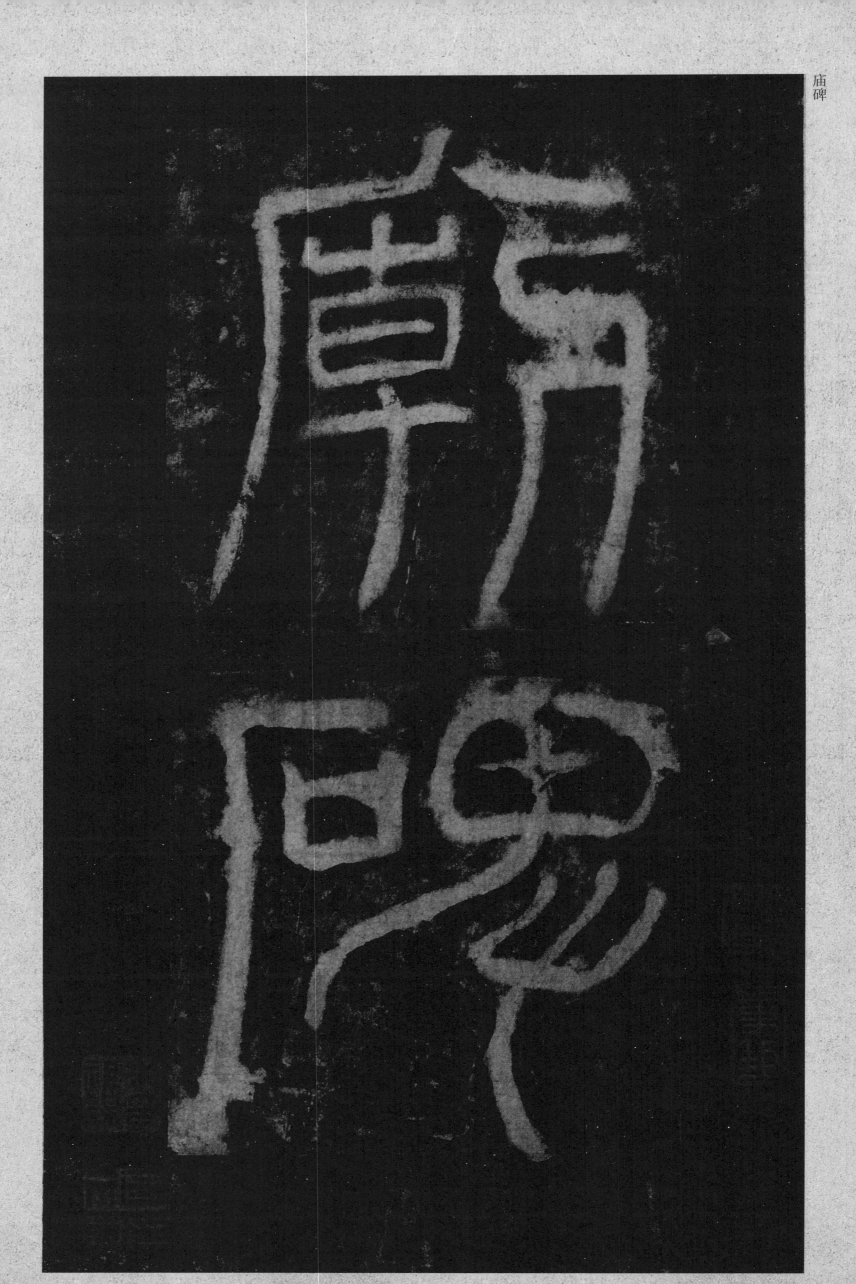

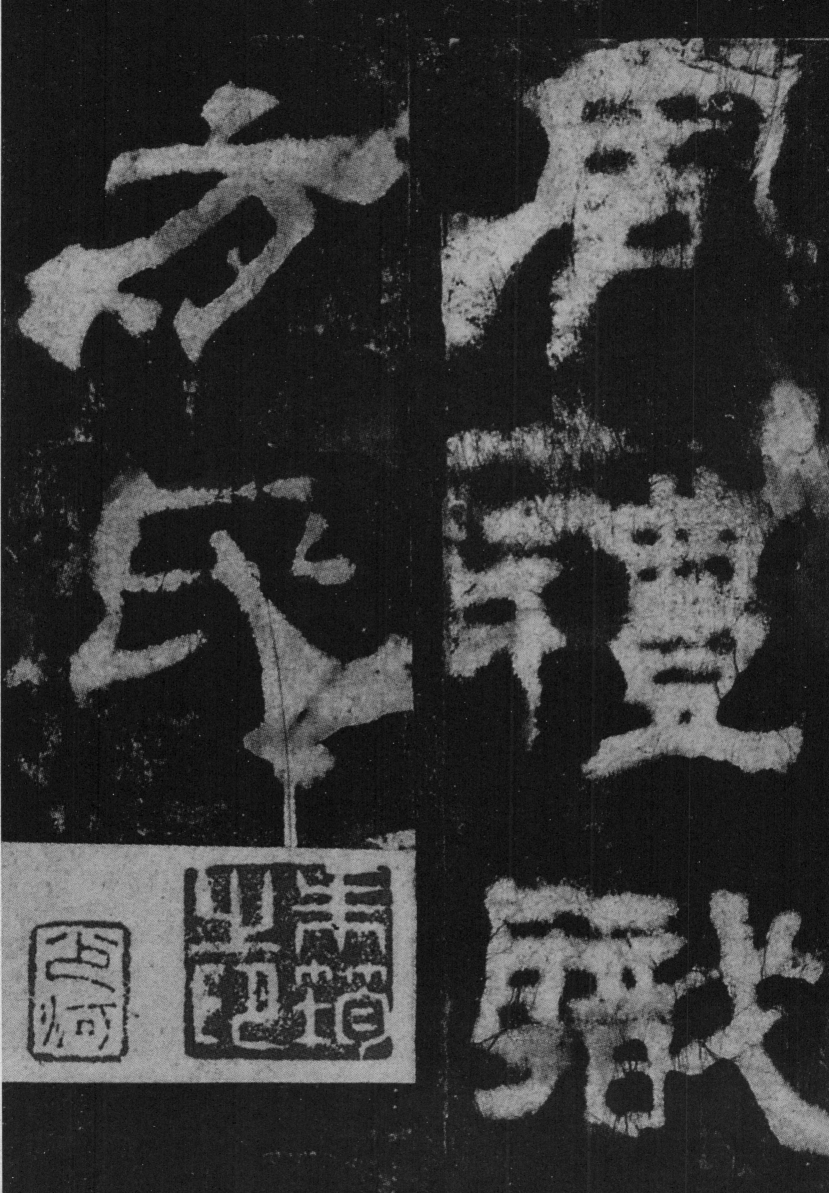

周礼职　方氏□

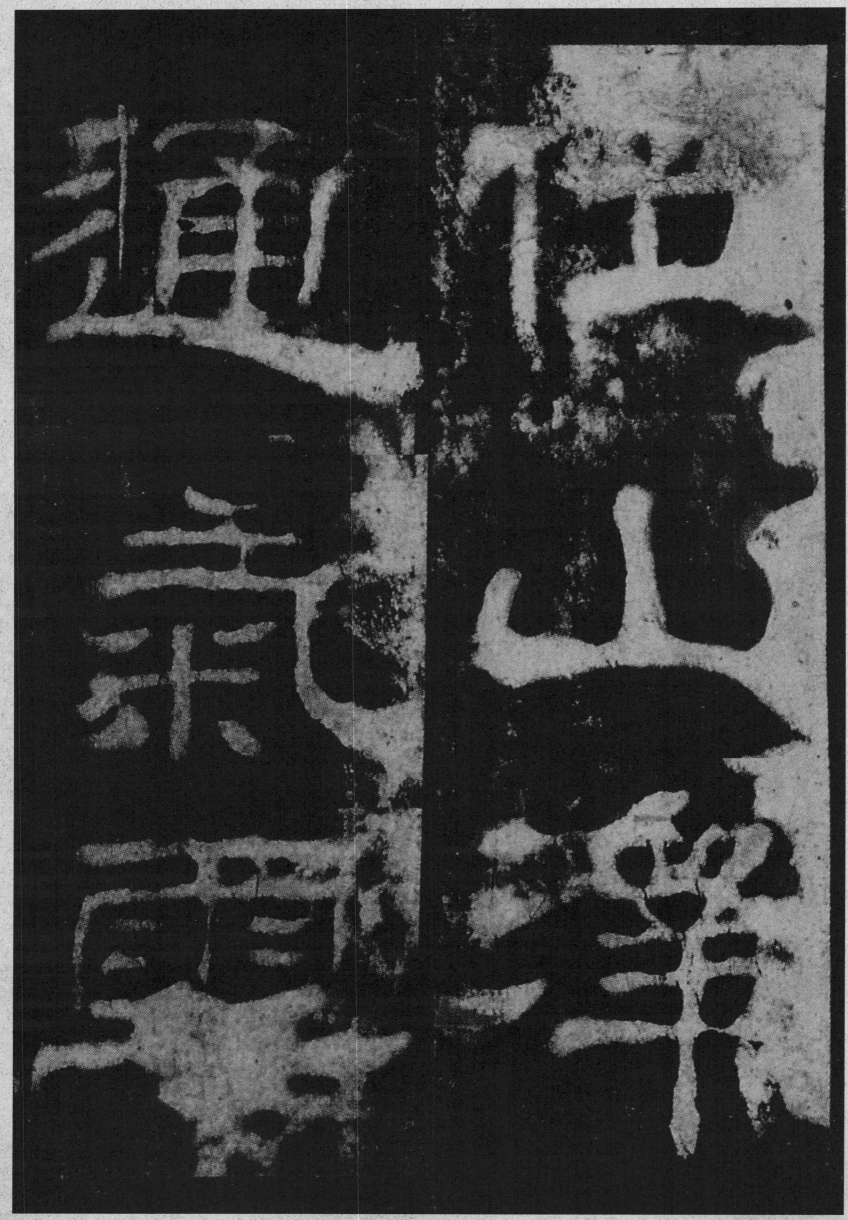

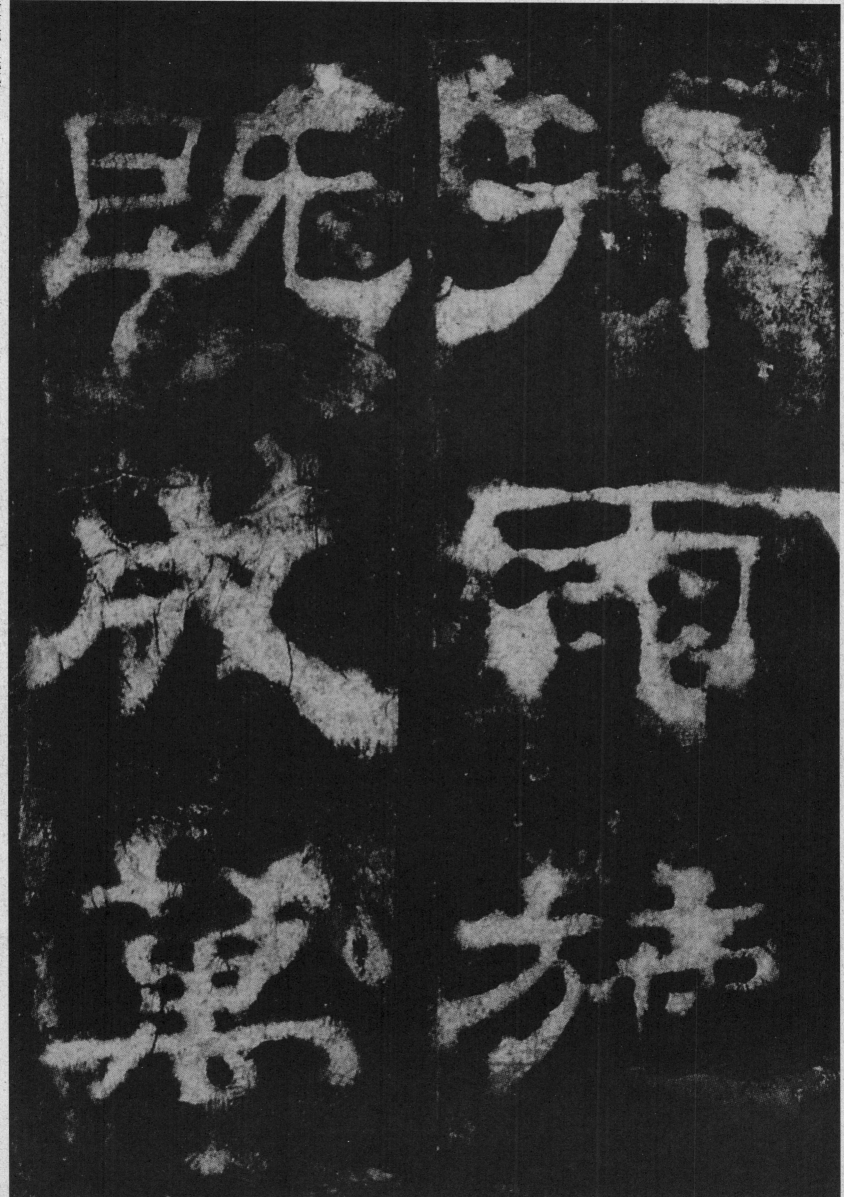

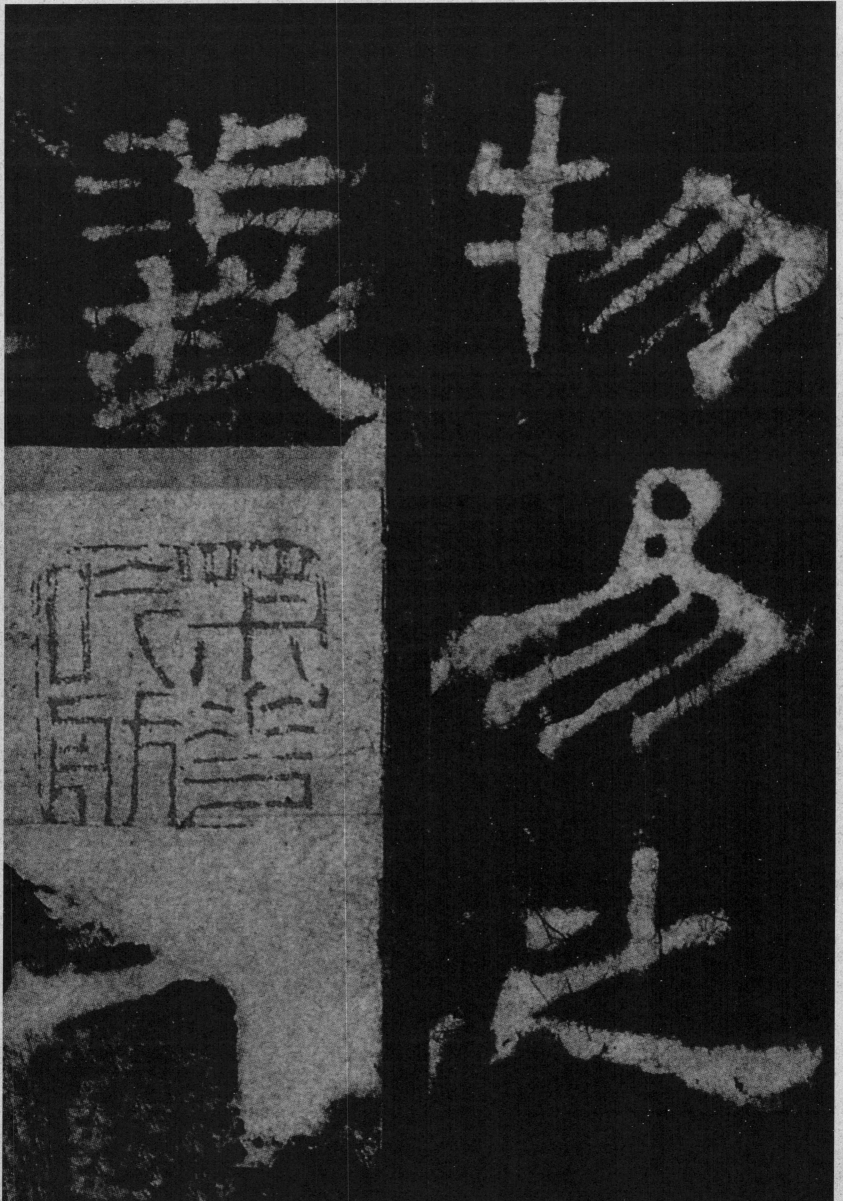

物易之　义功

祀以

於

加于

親民

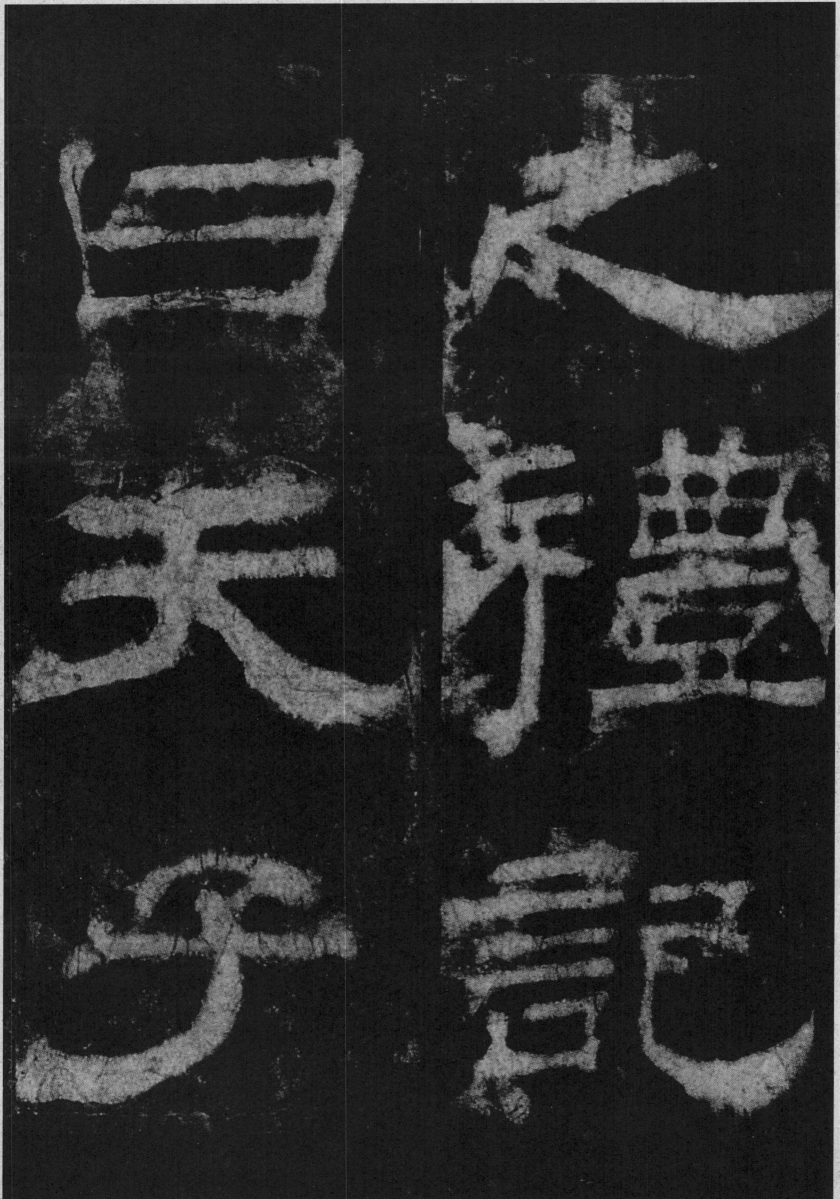

崇帝天墬

及國諸

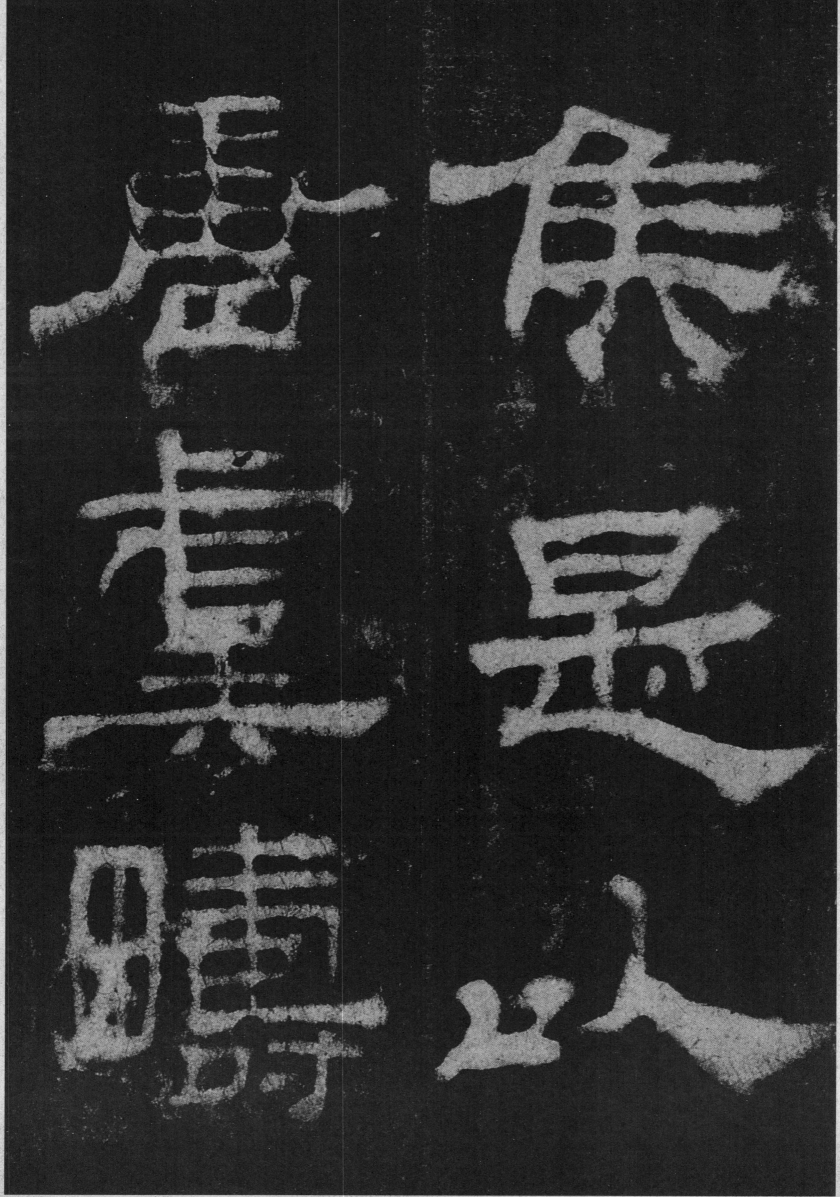

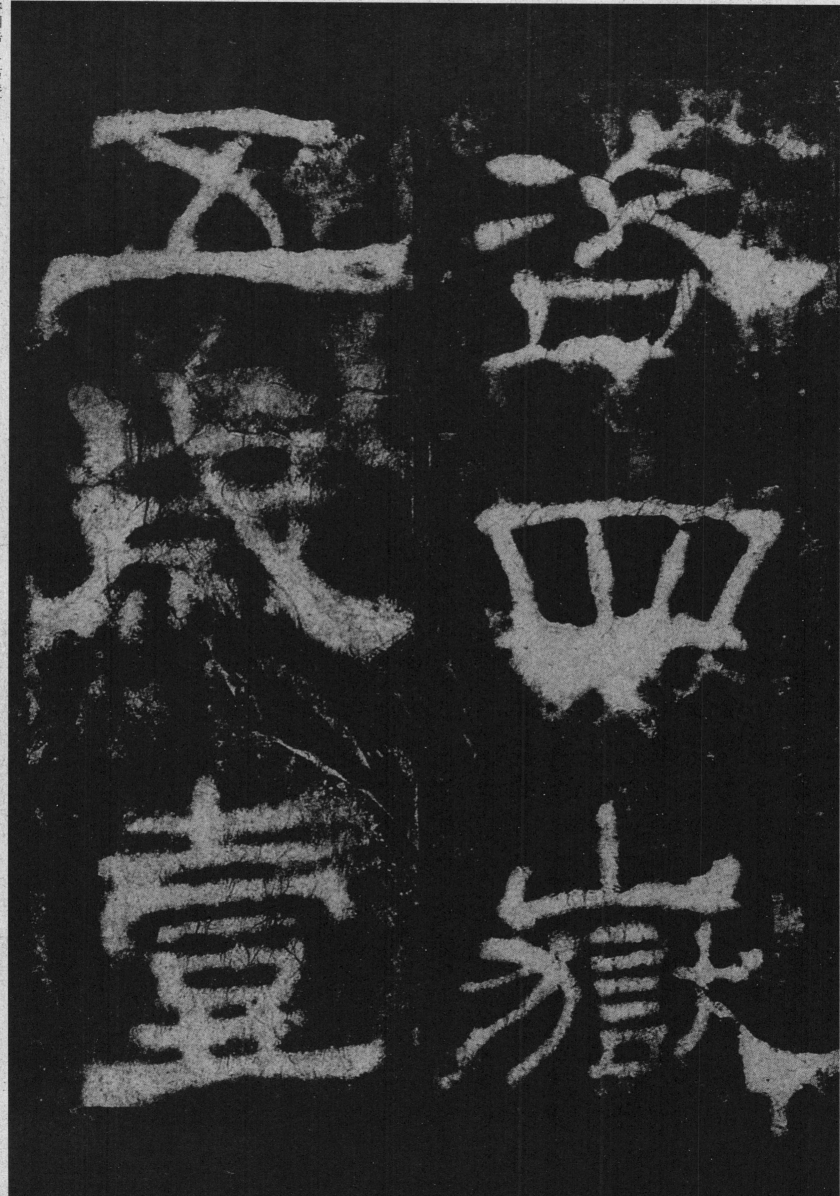

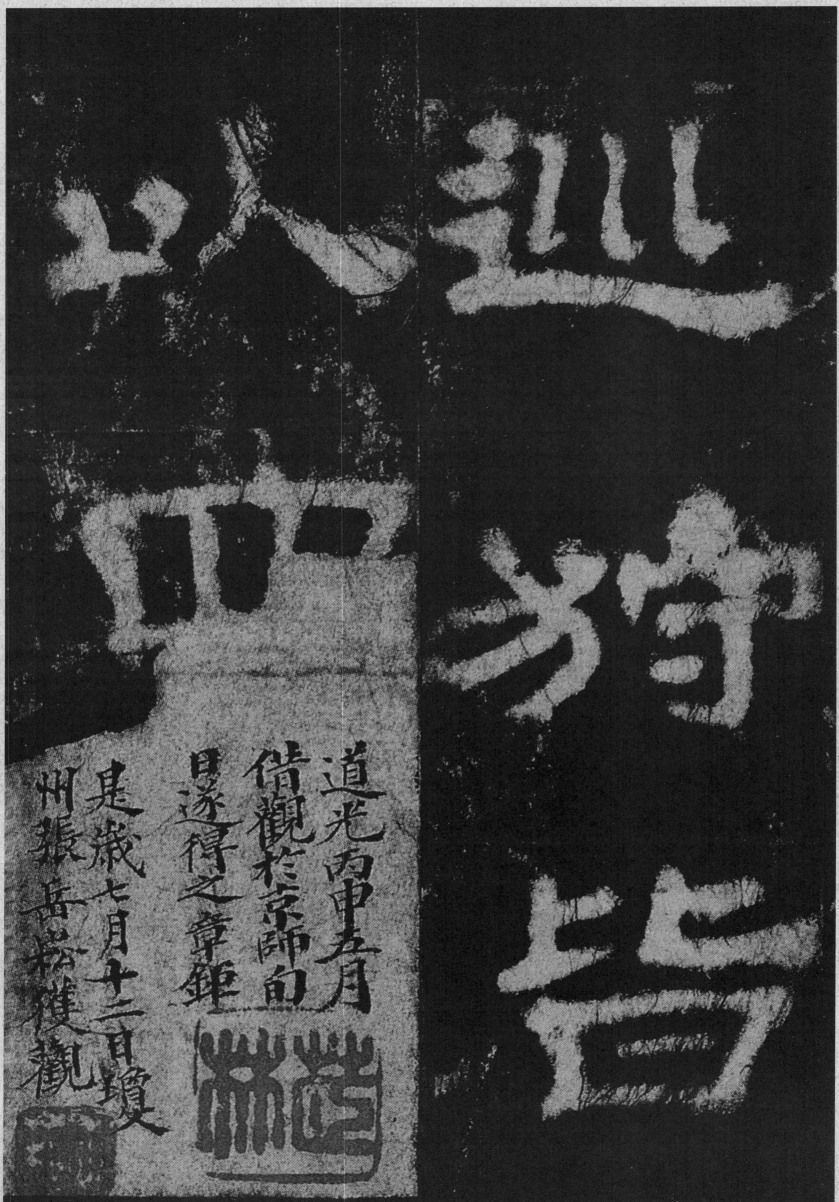

道光丙申五月
借觀於京師白
日逐得之章鍾

是歲七月十二日題
州張岳松獲觀

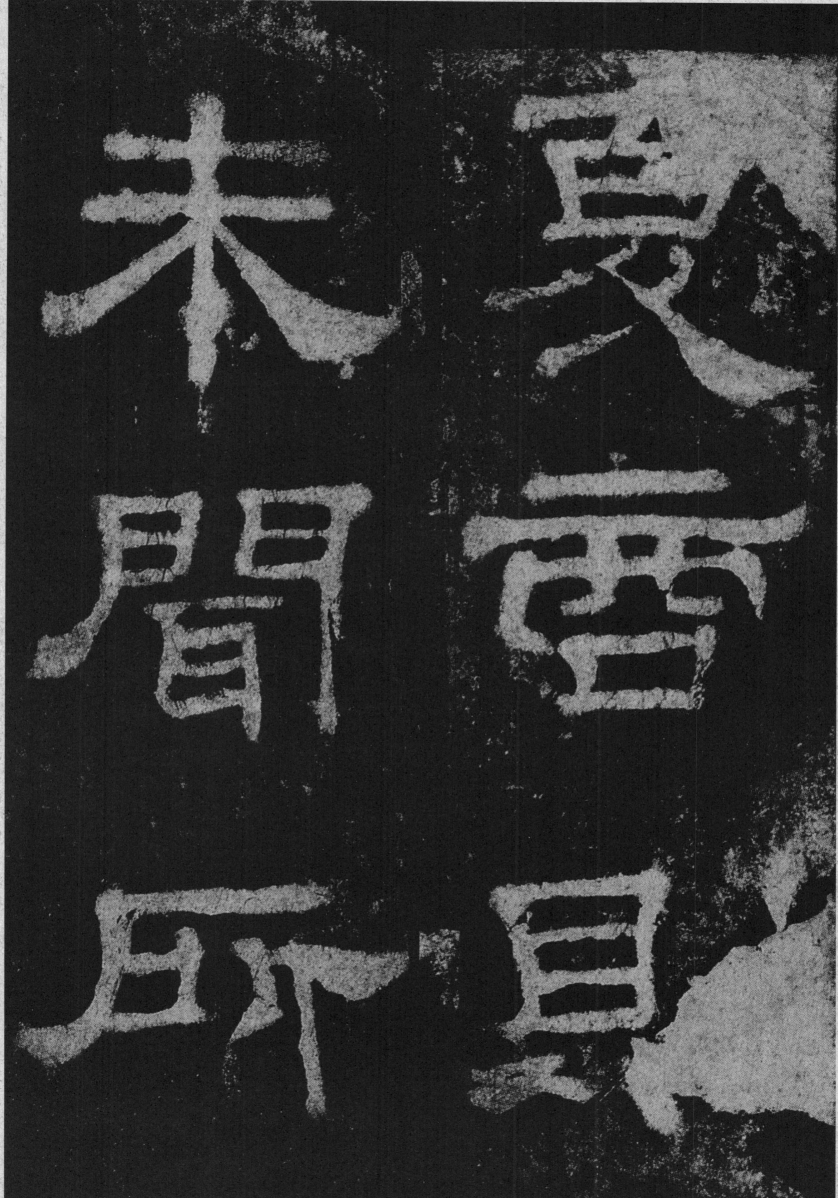

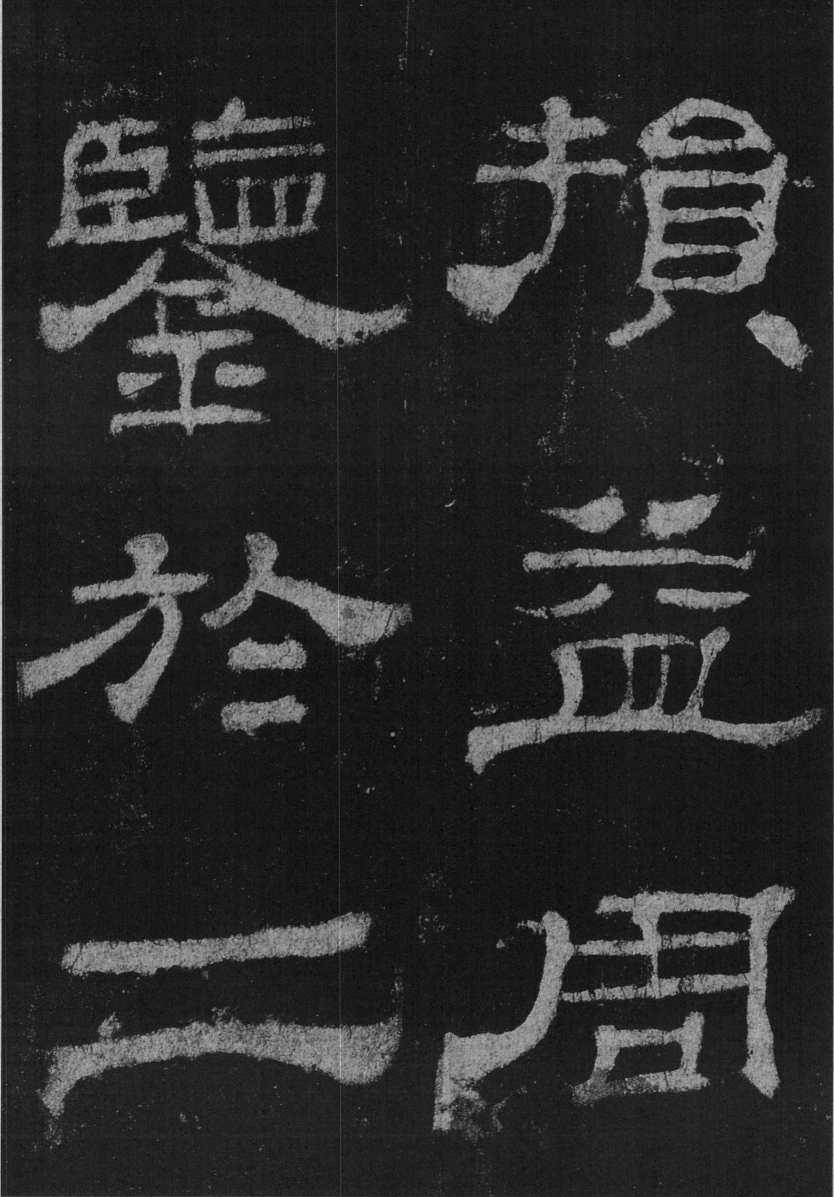

二八

崇十

王車

道光乙未冬侍游華嶽丙申夏遂獲此
本因以華緣額余齋梁逢辰識

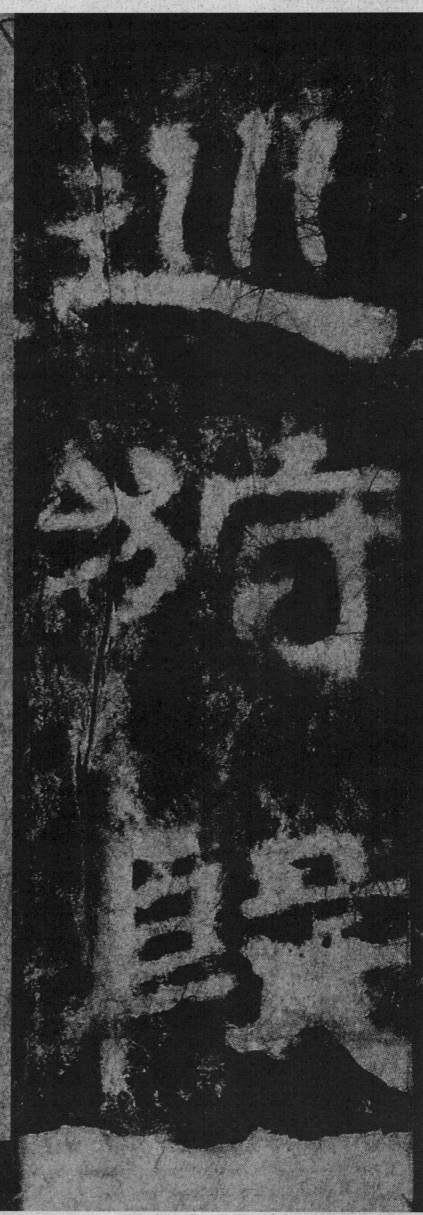

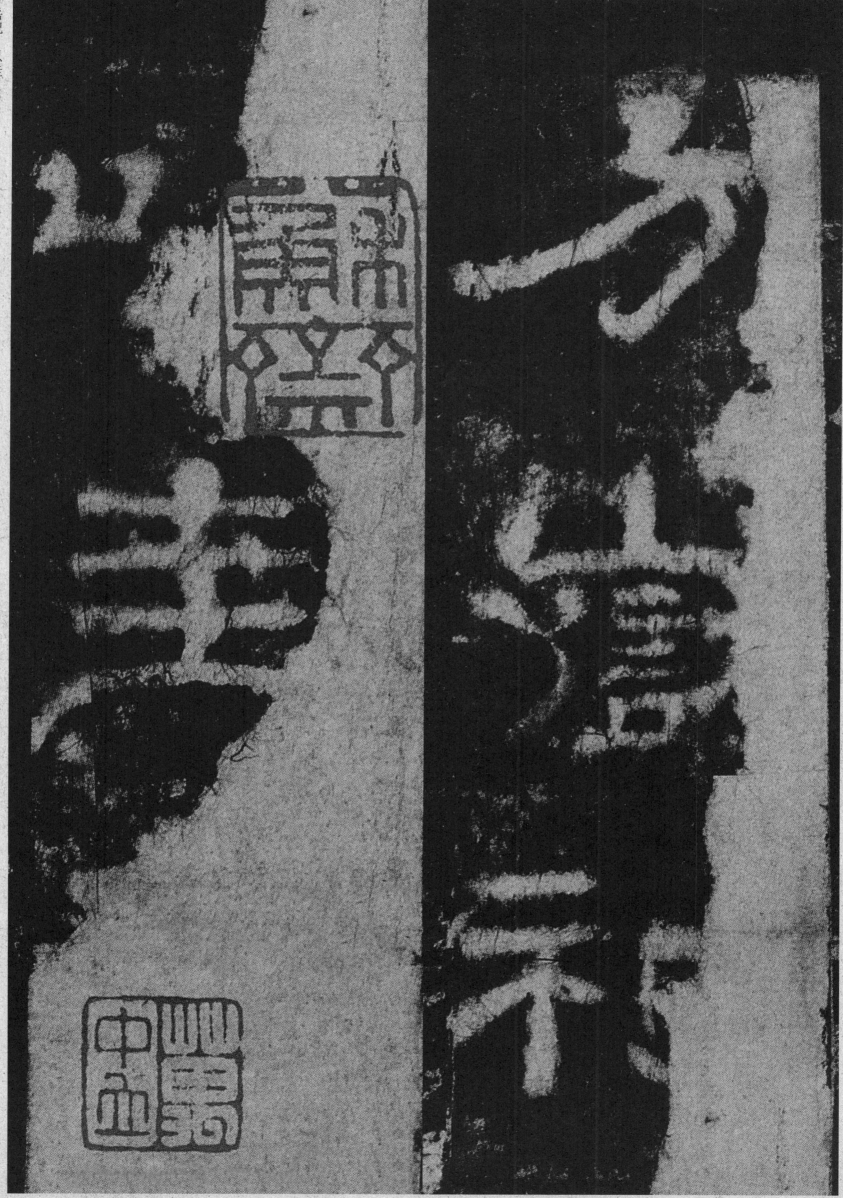

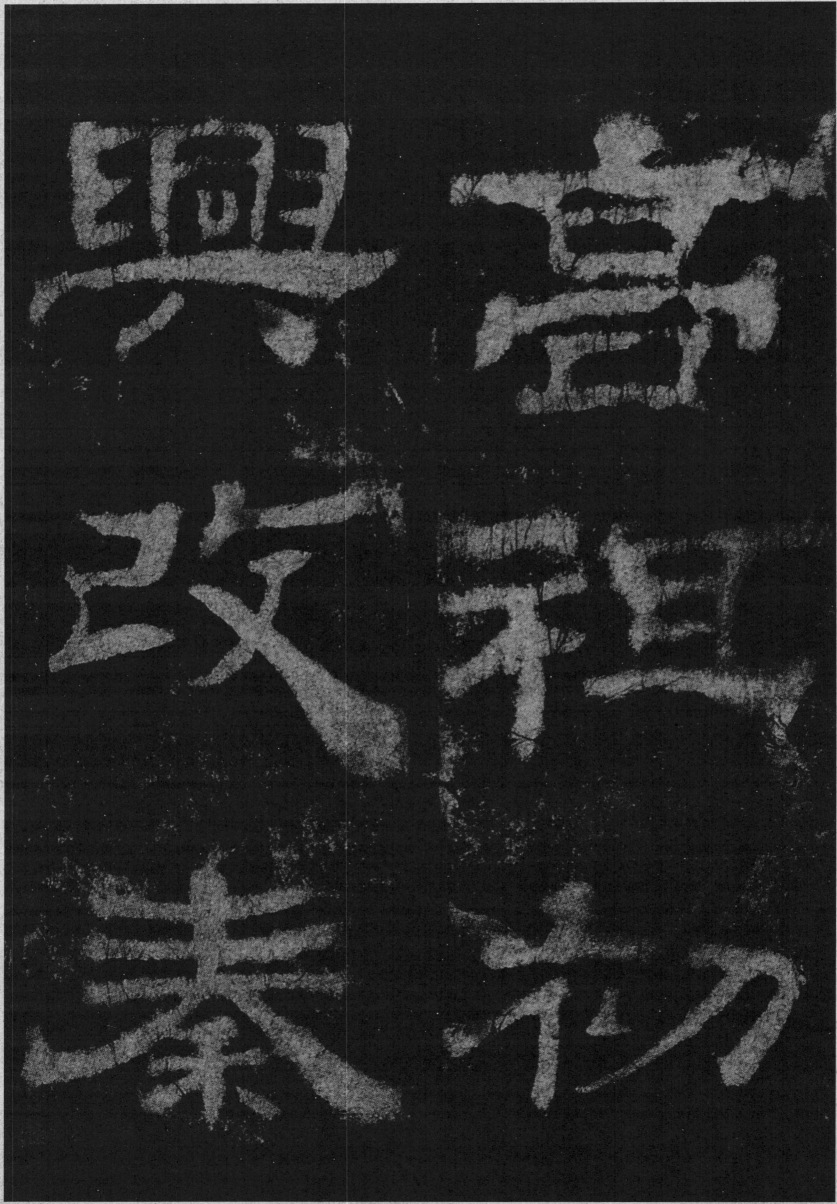

大

淫

宗

和

祭

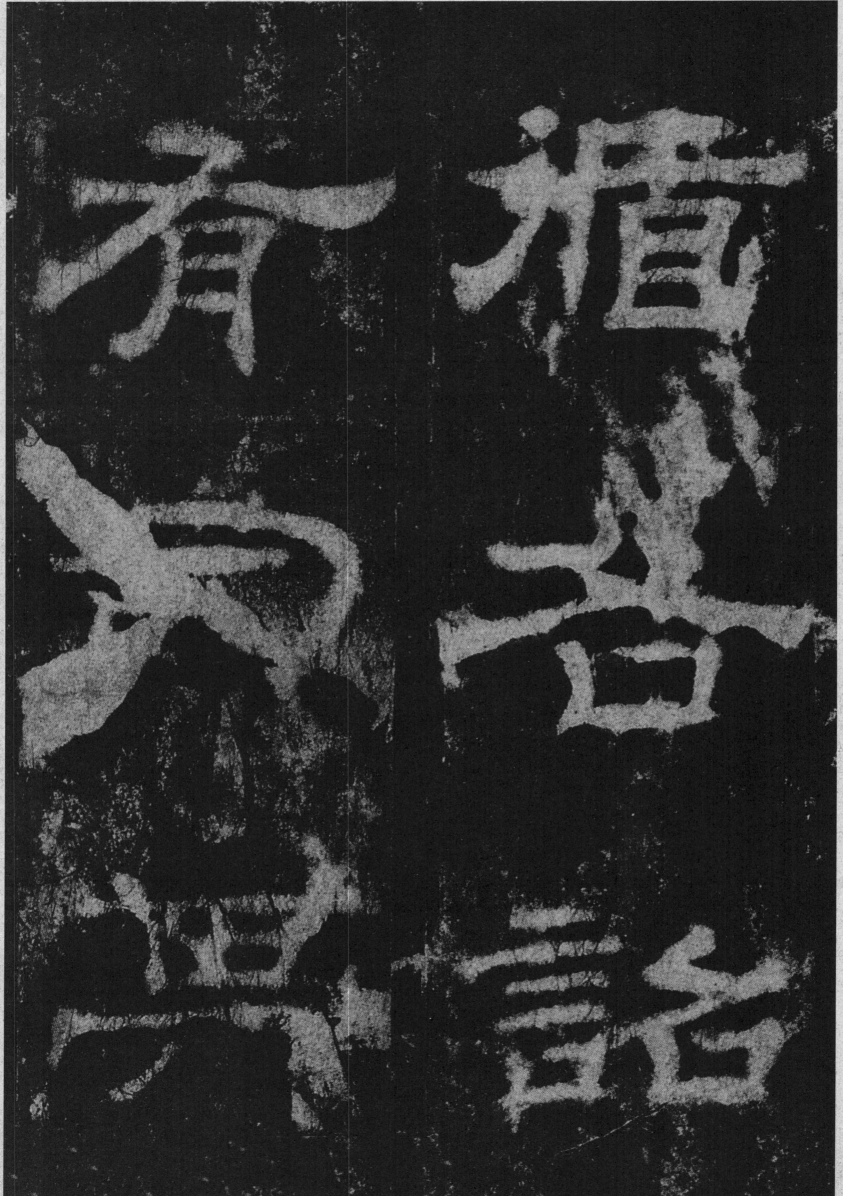

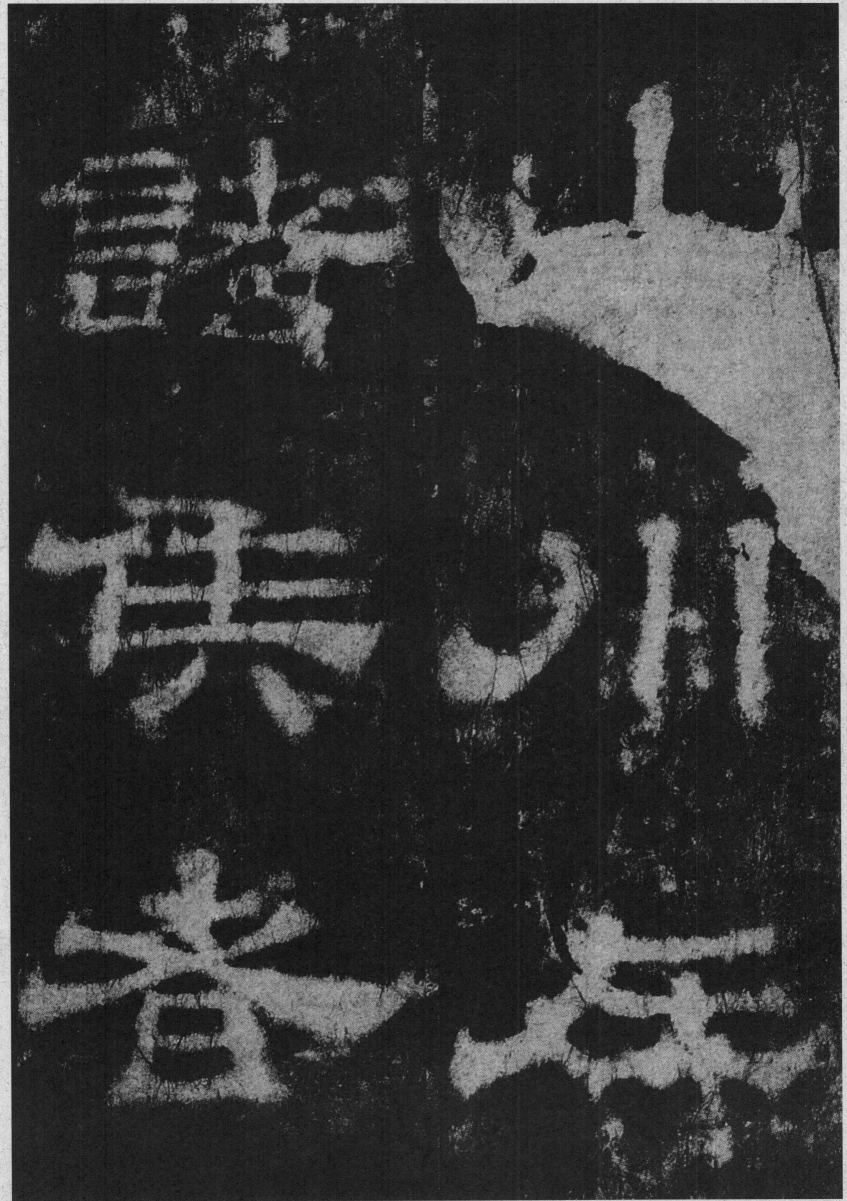

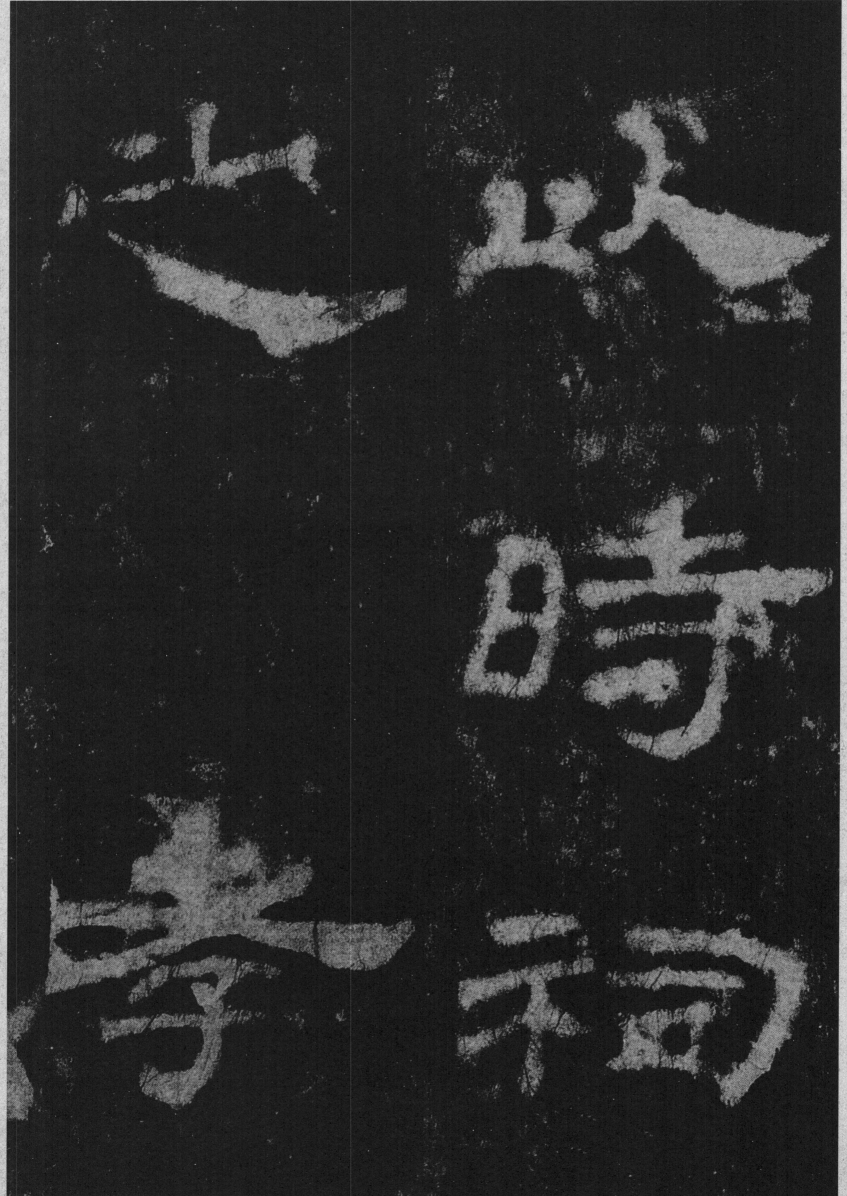

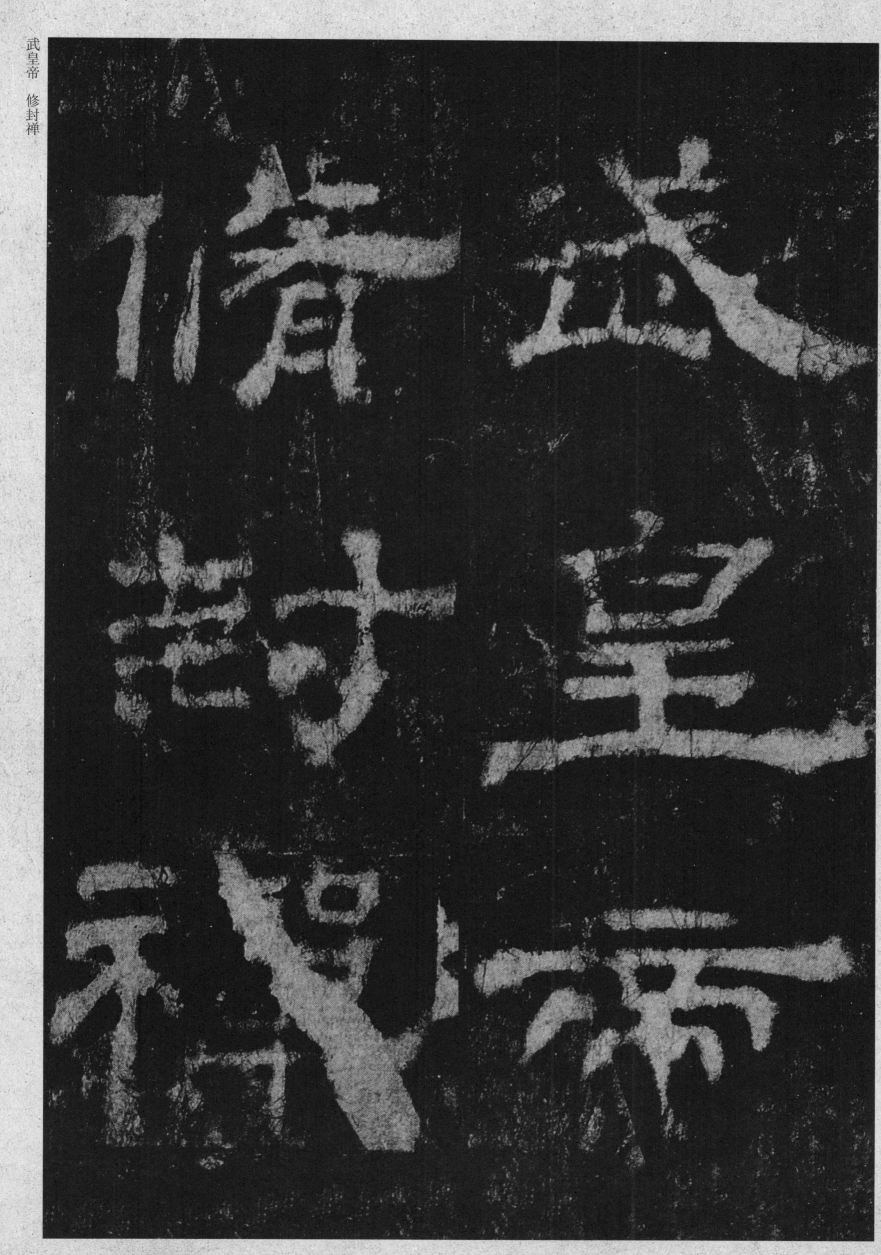

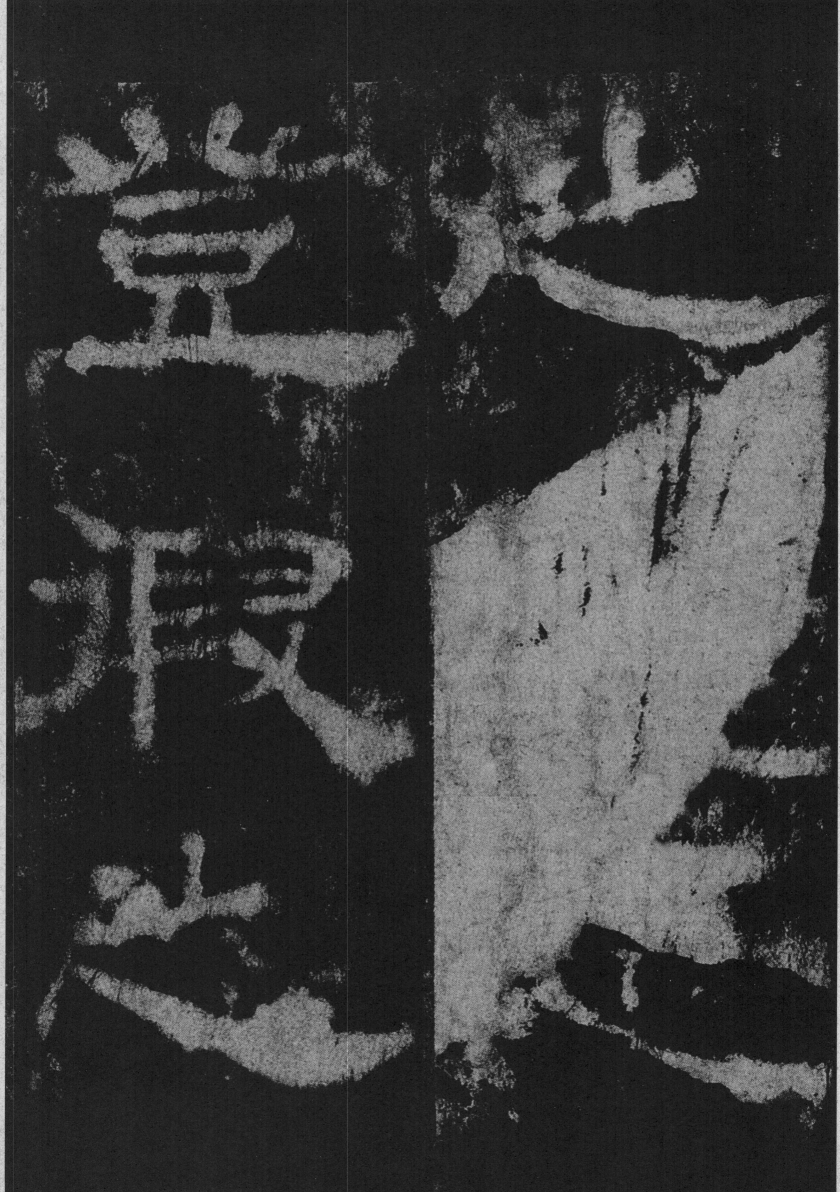

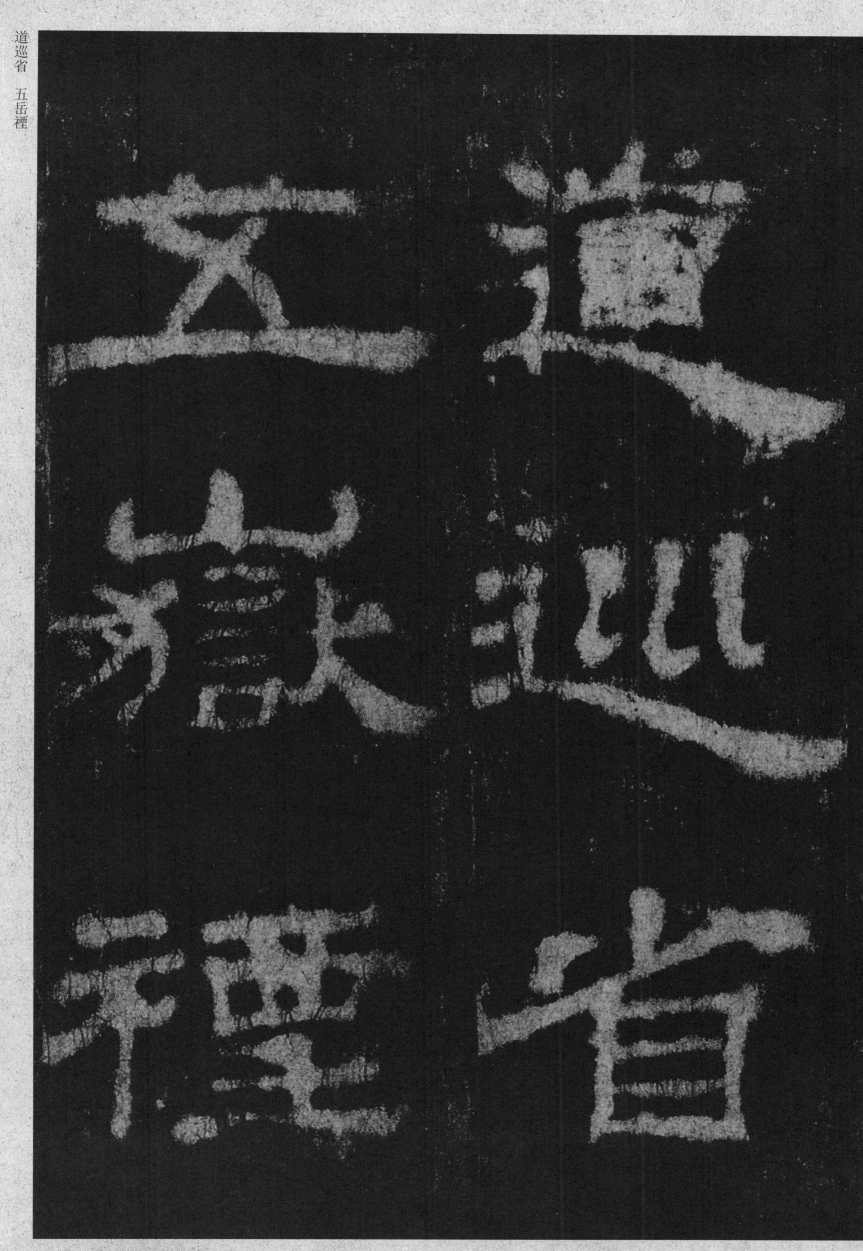

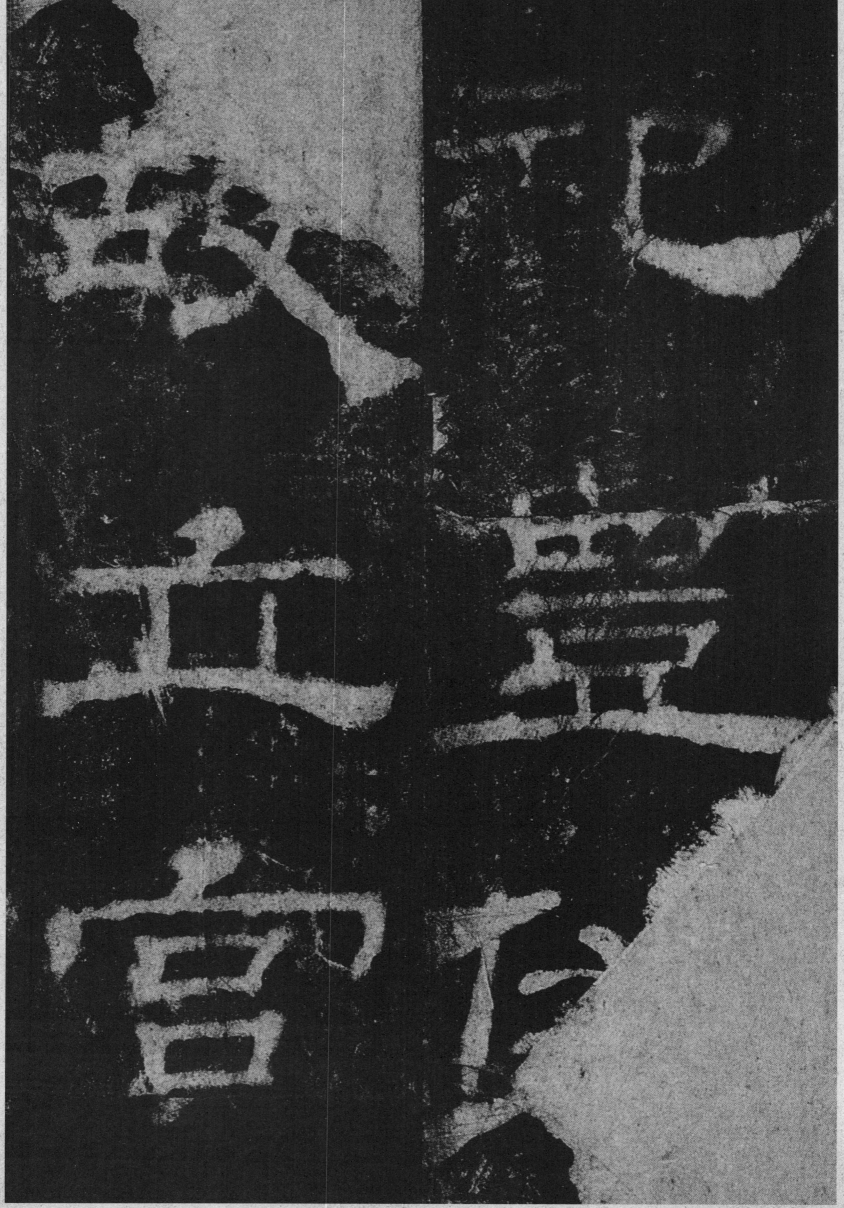

崇高

日下

集宫

雀

靈

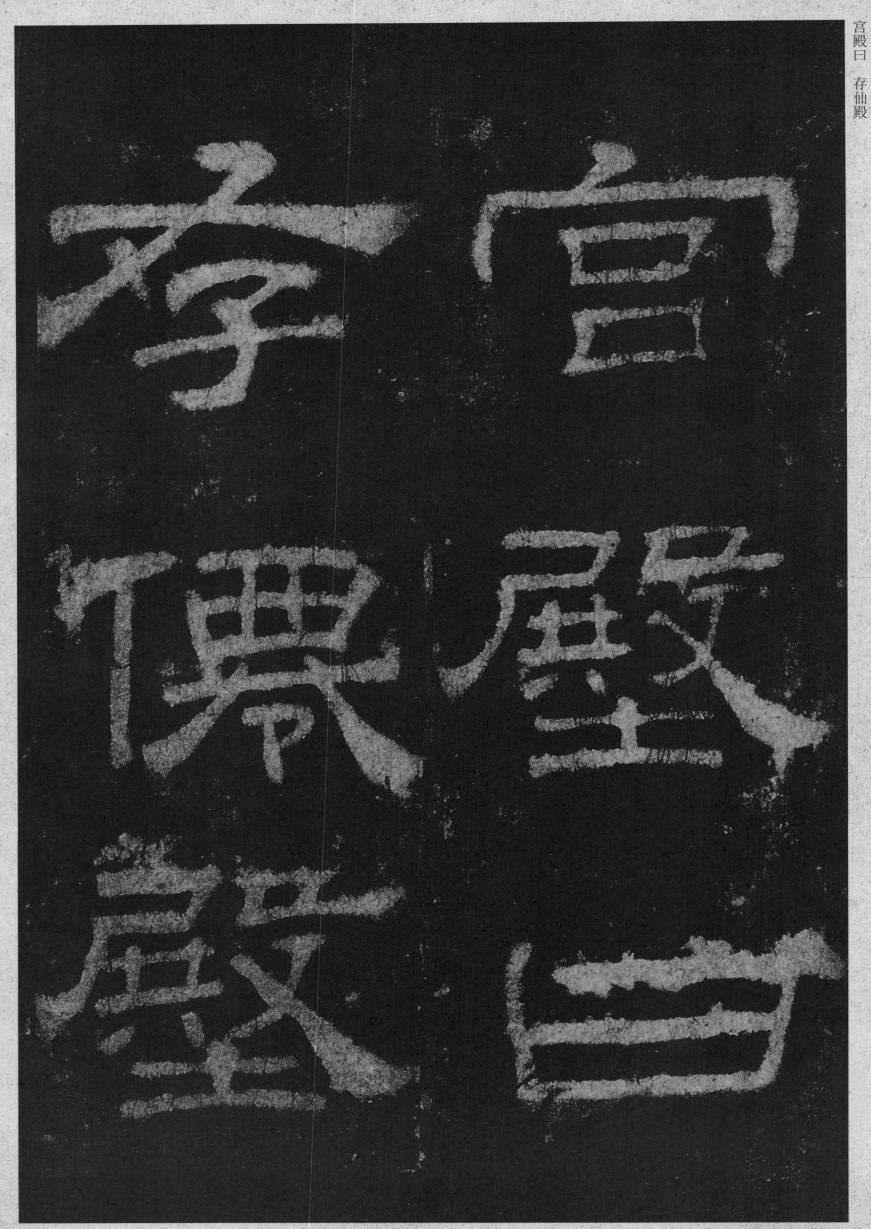

宮殿曰

存仙殿

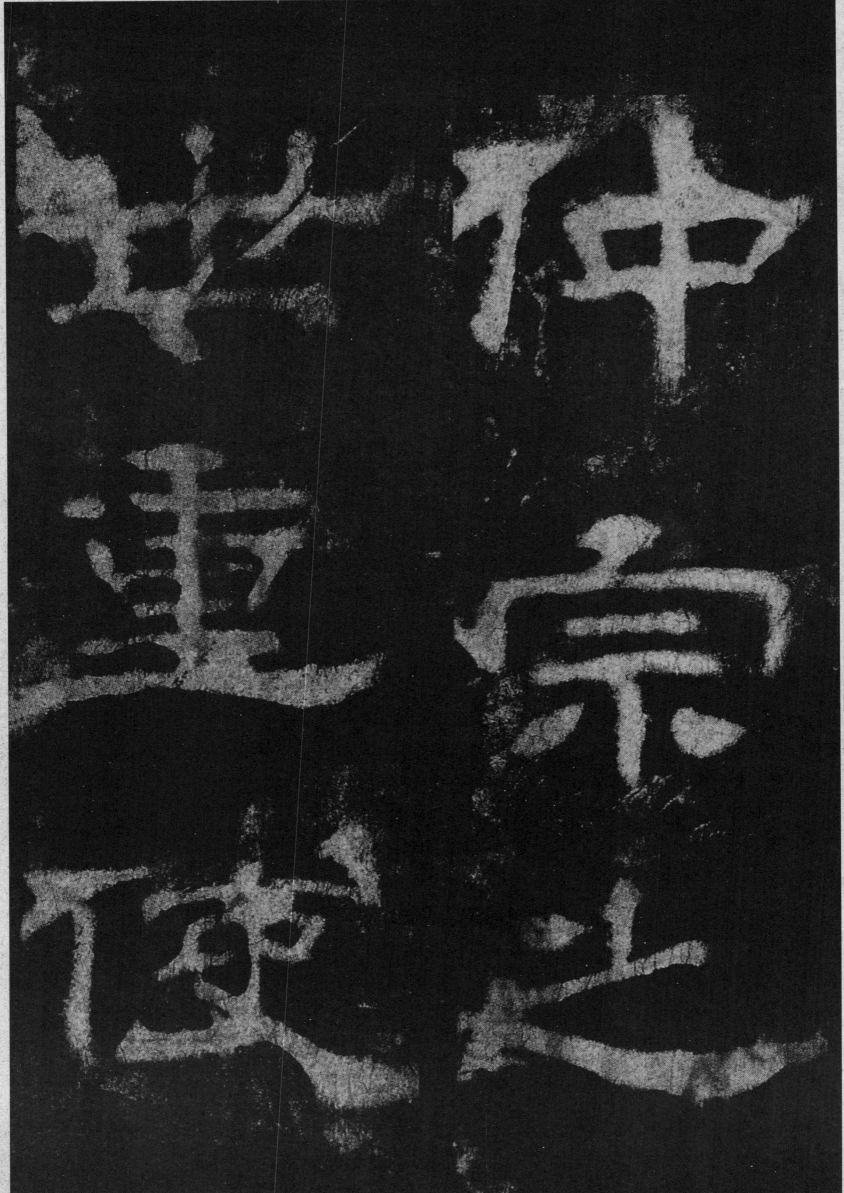

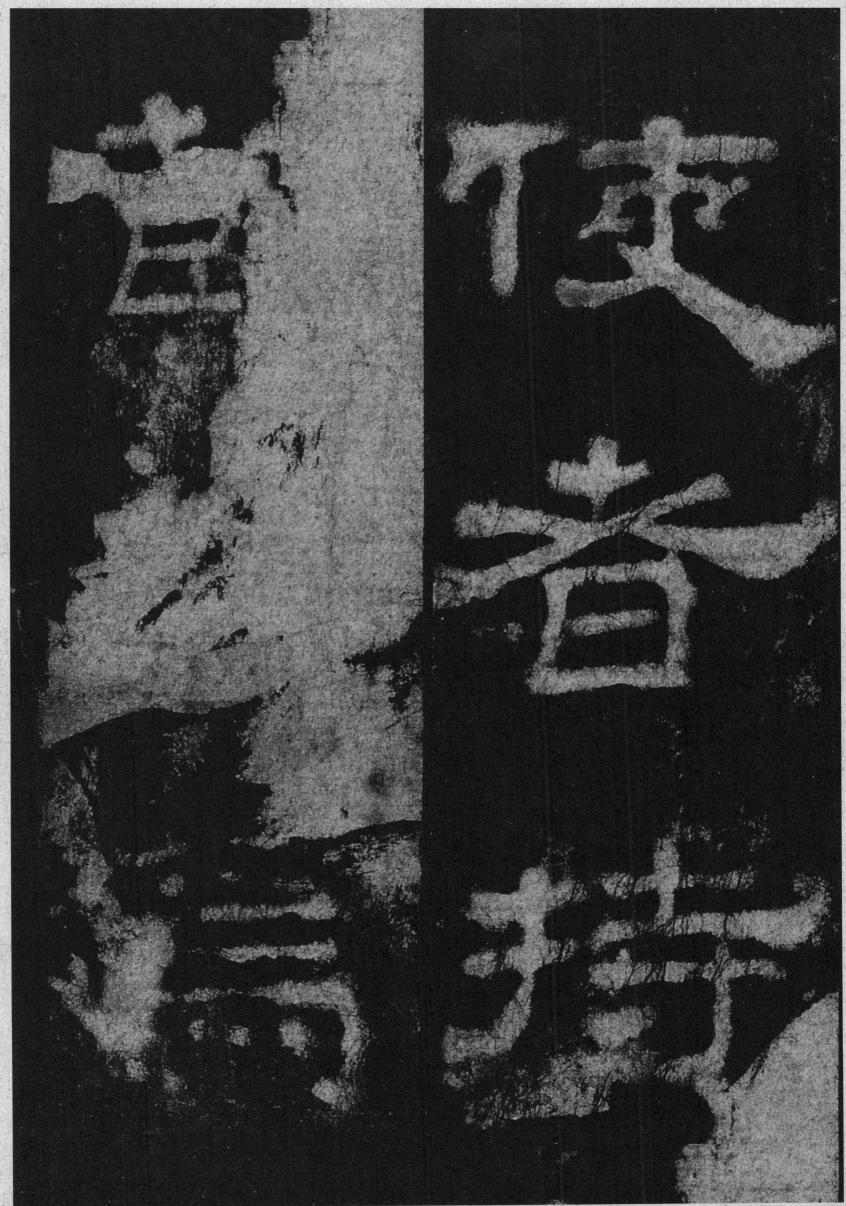

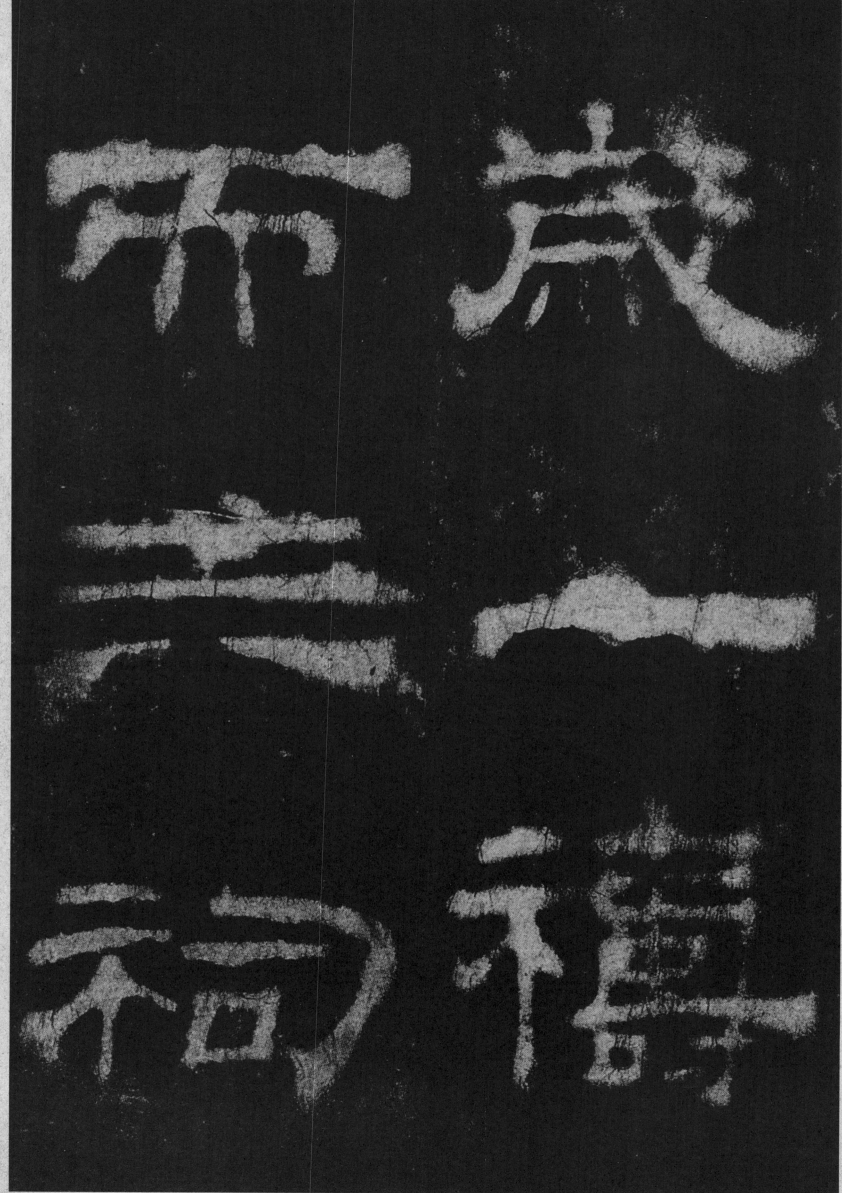

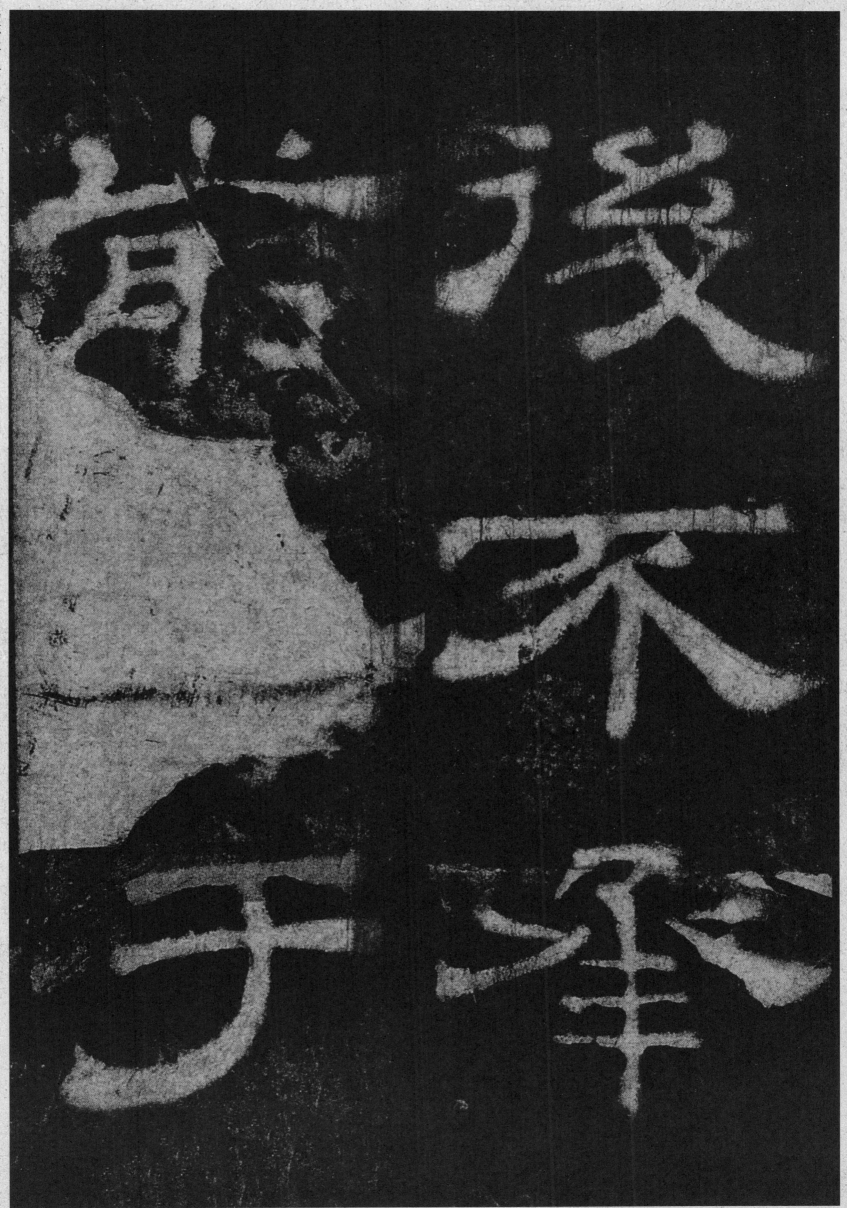

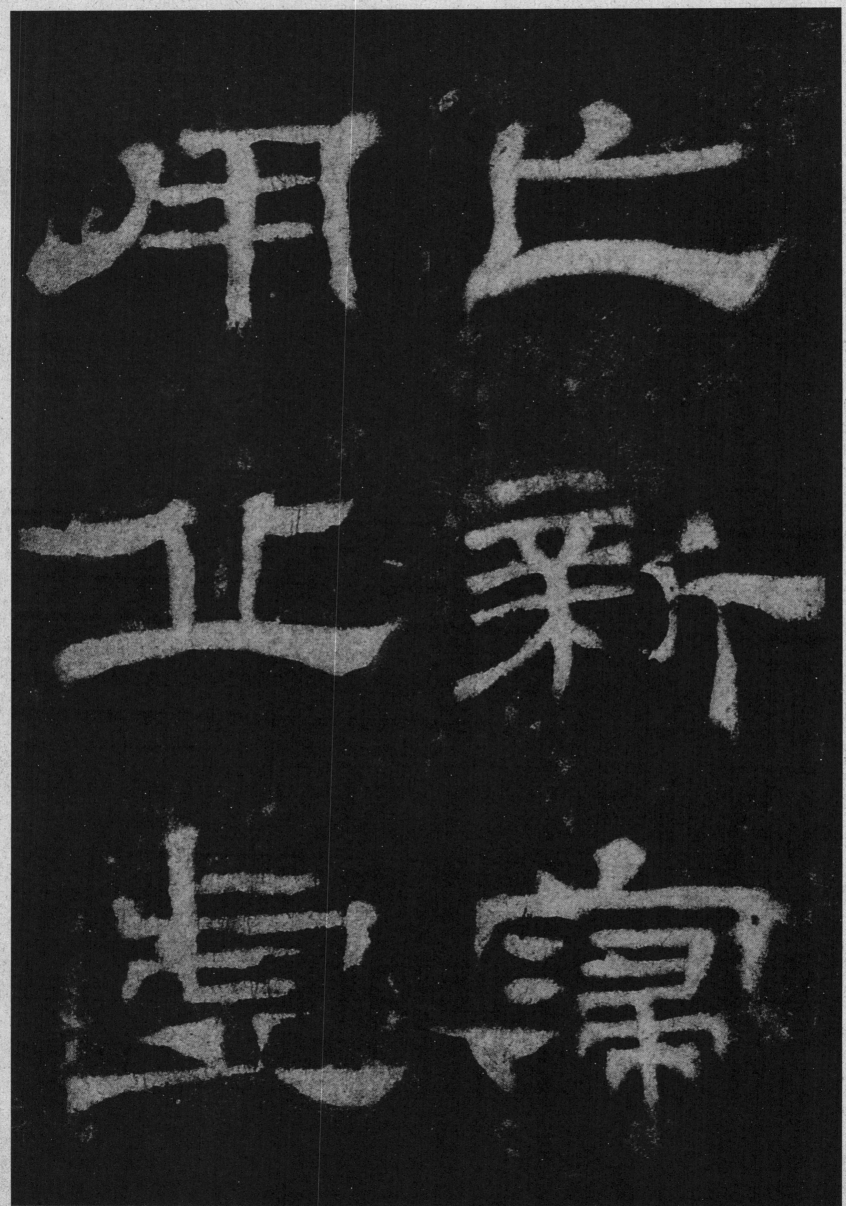

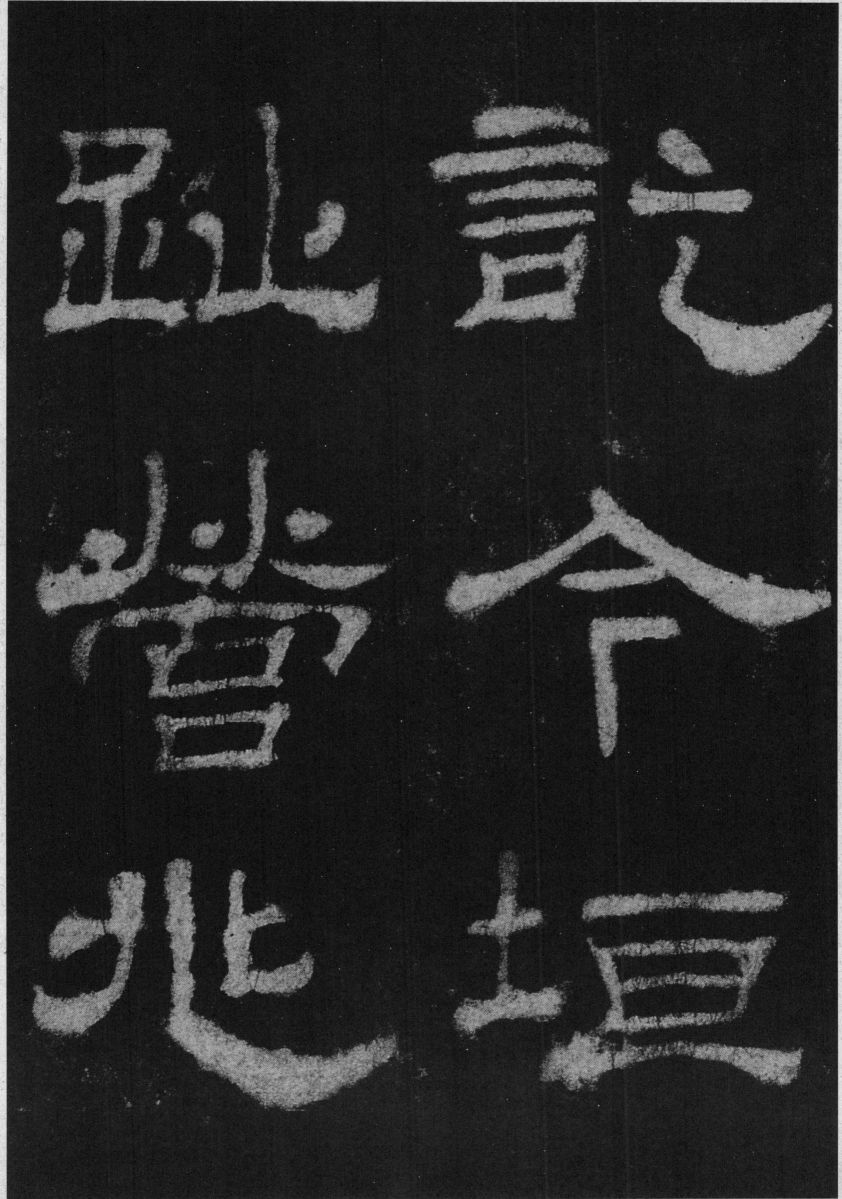

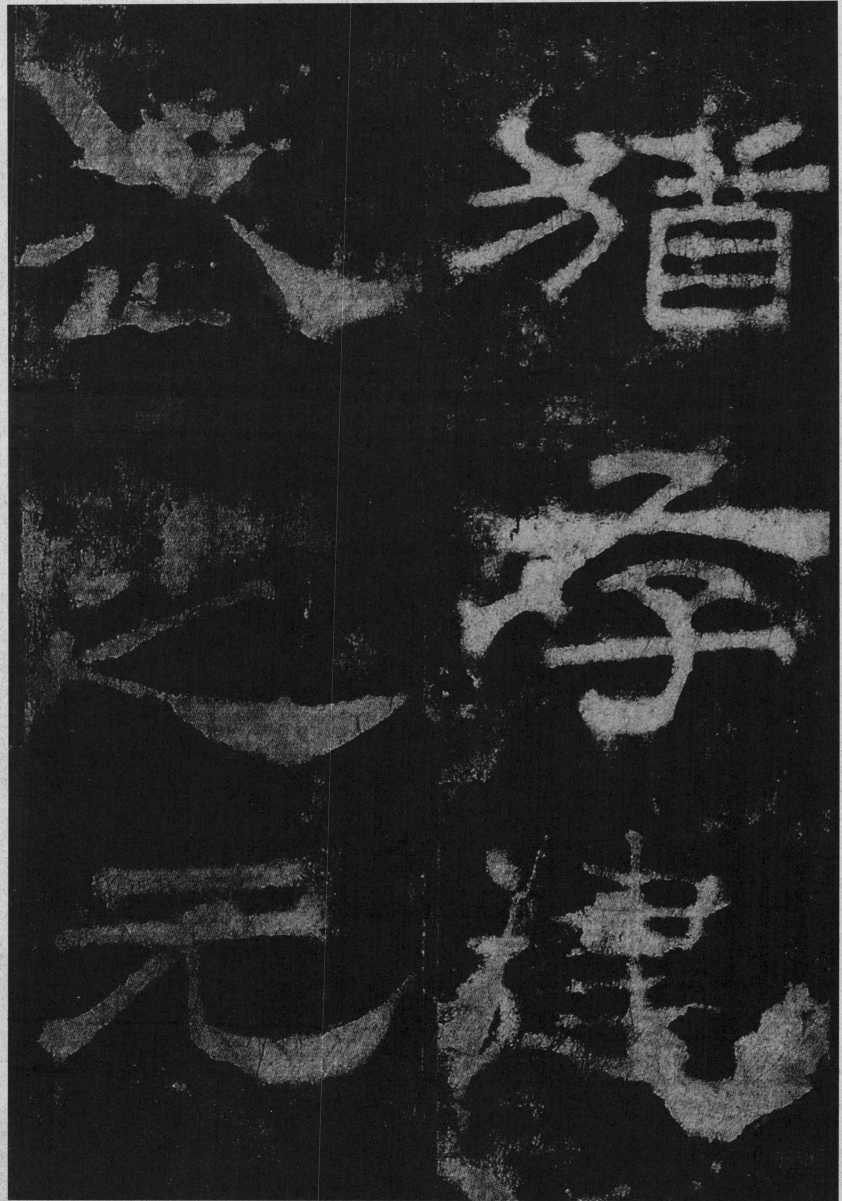

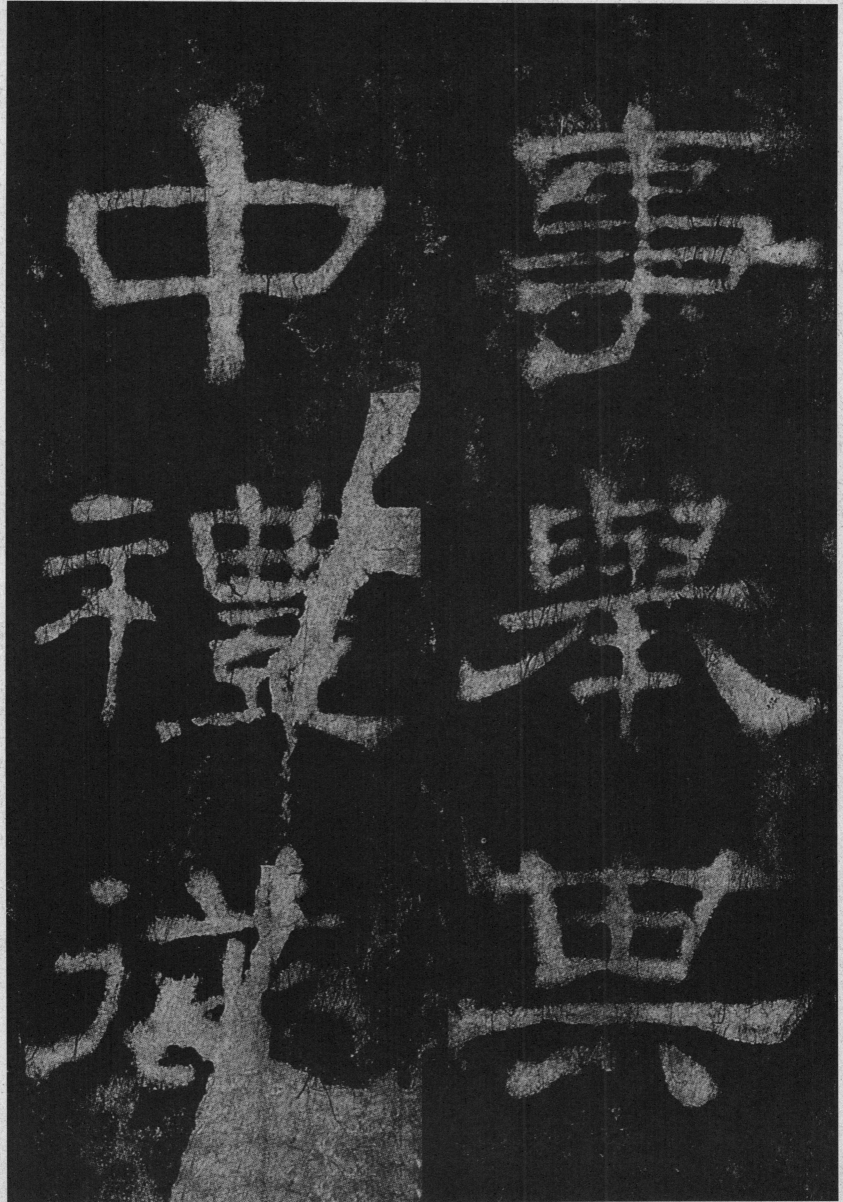

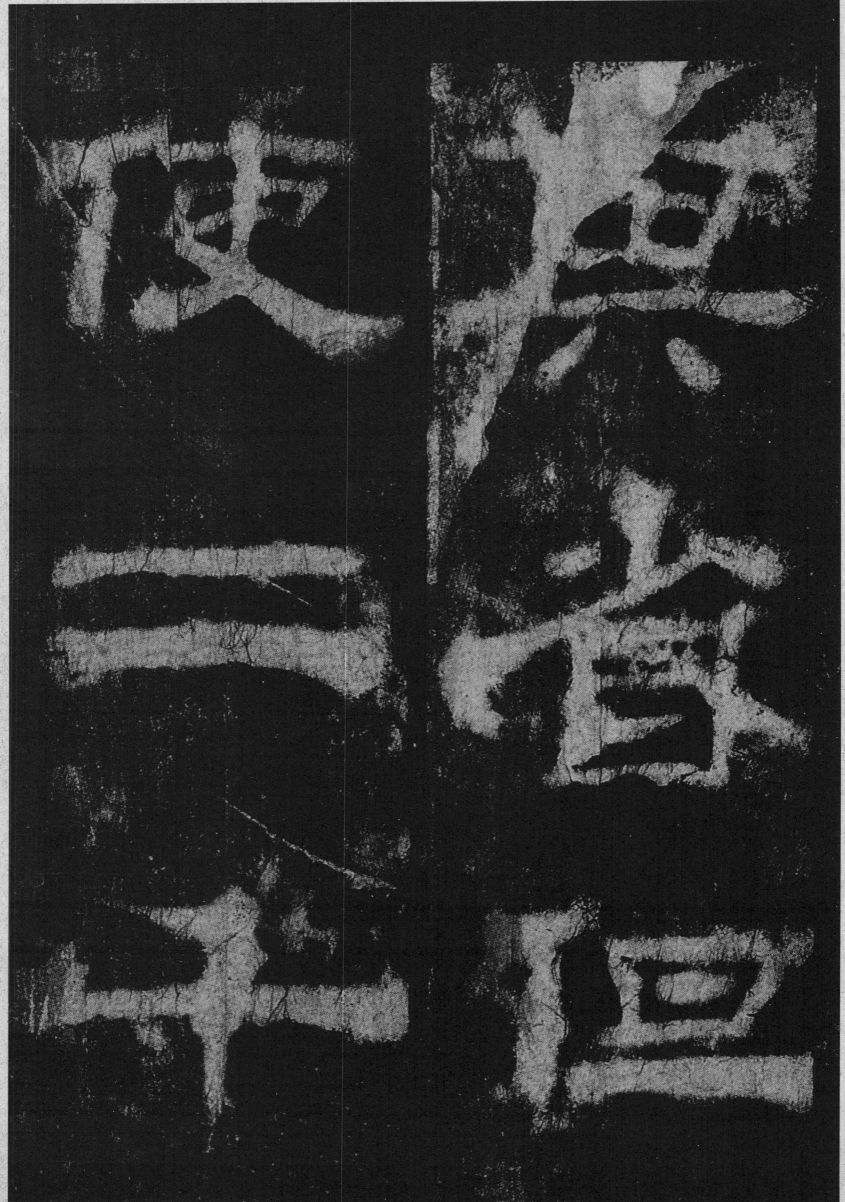

石以岁

时

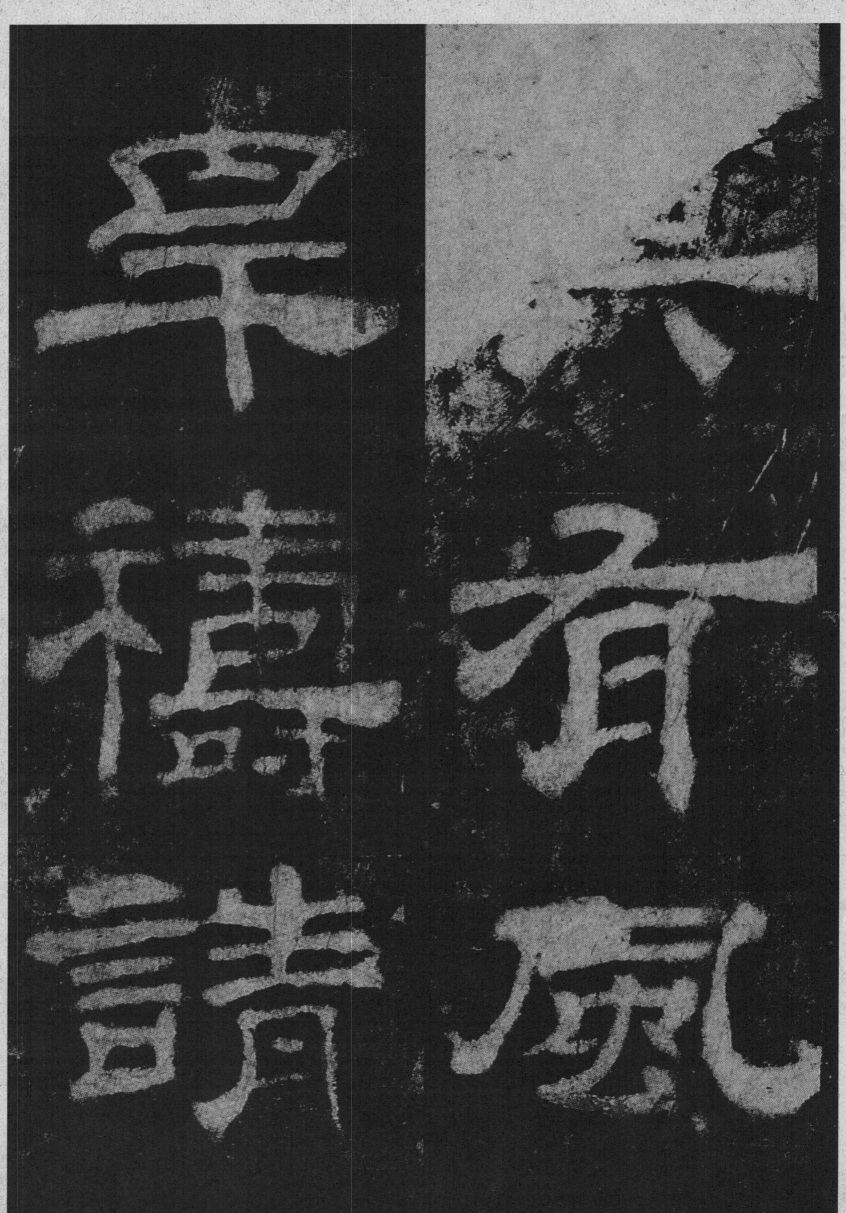

祈求靡

不报应

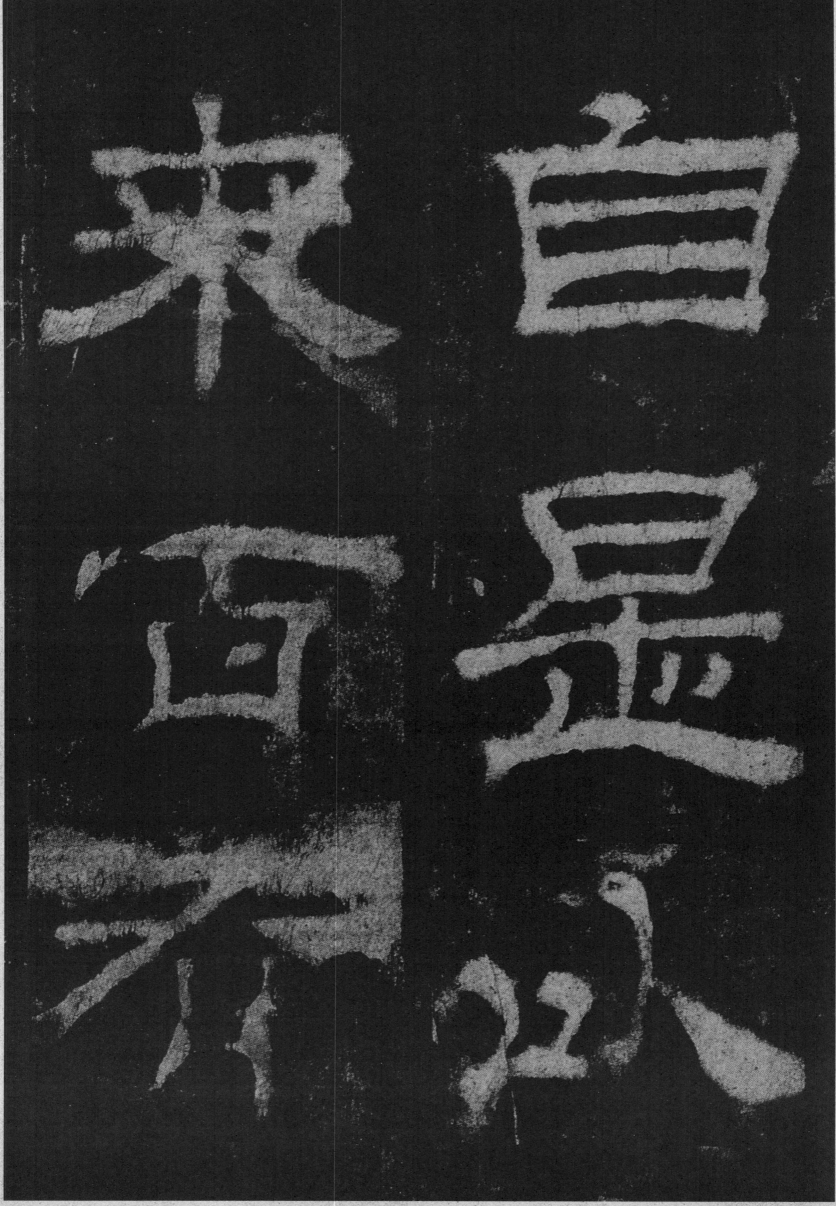

来　自

百　暴

素　见

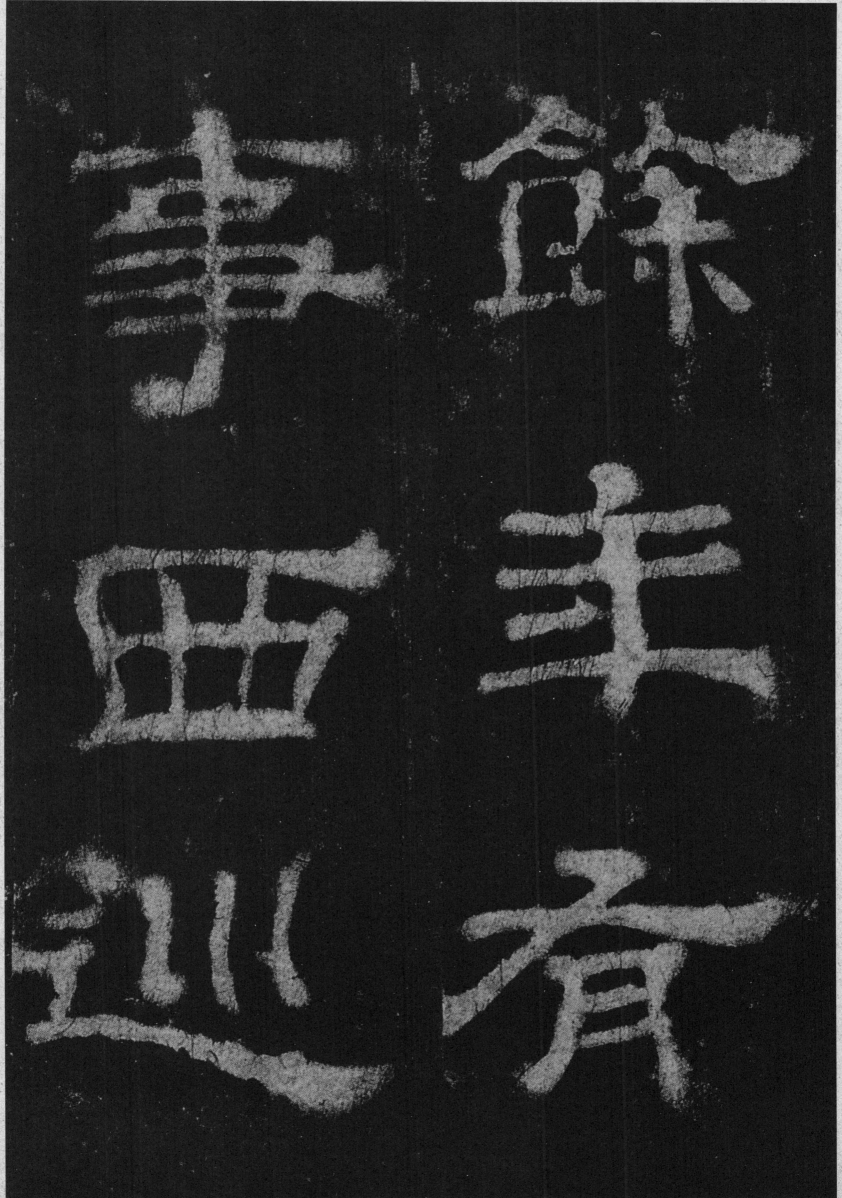

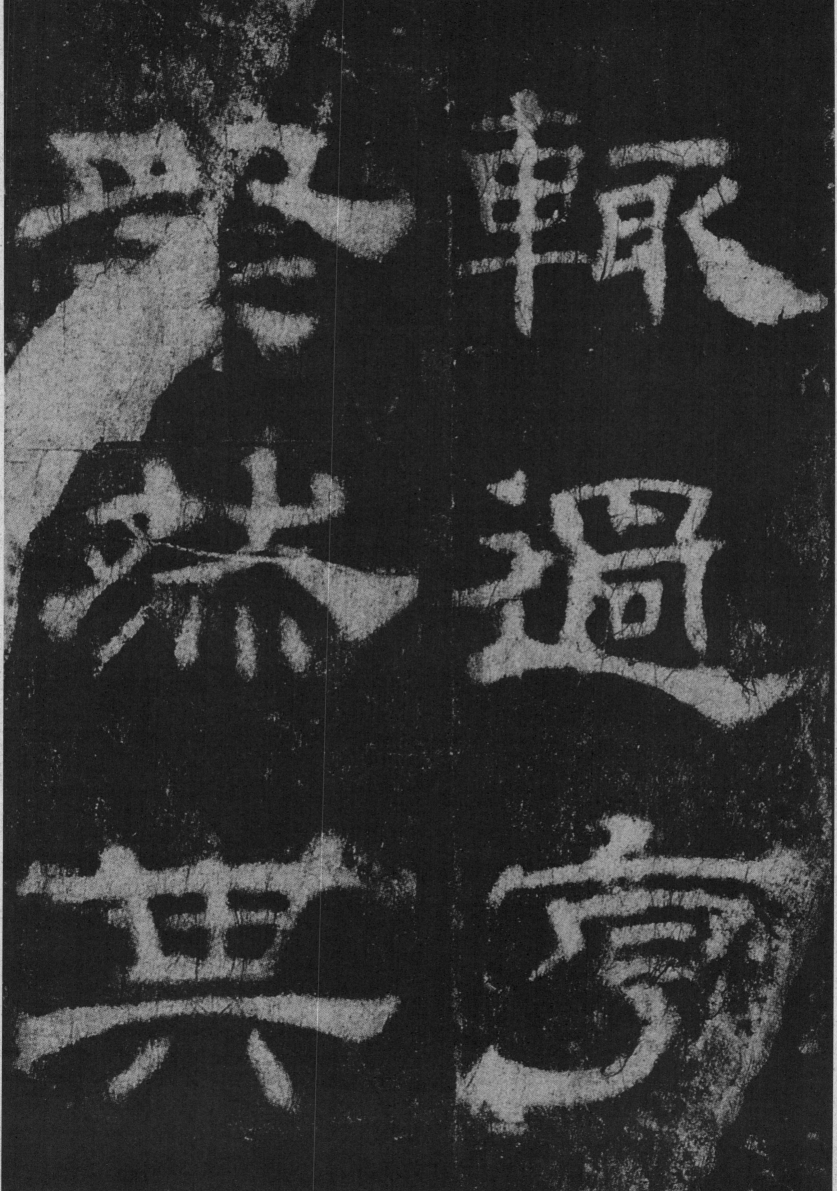

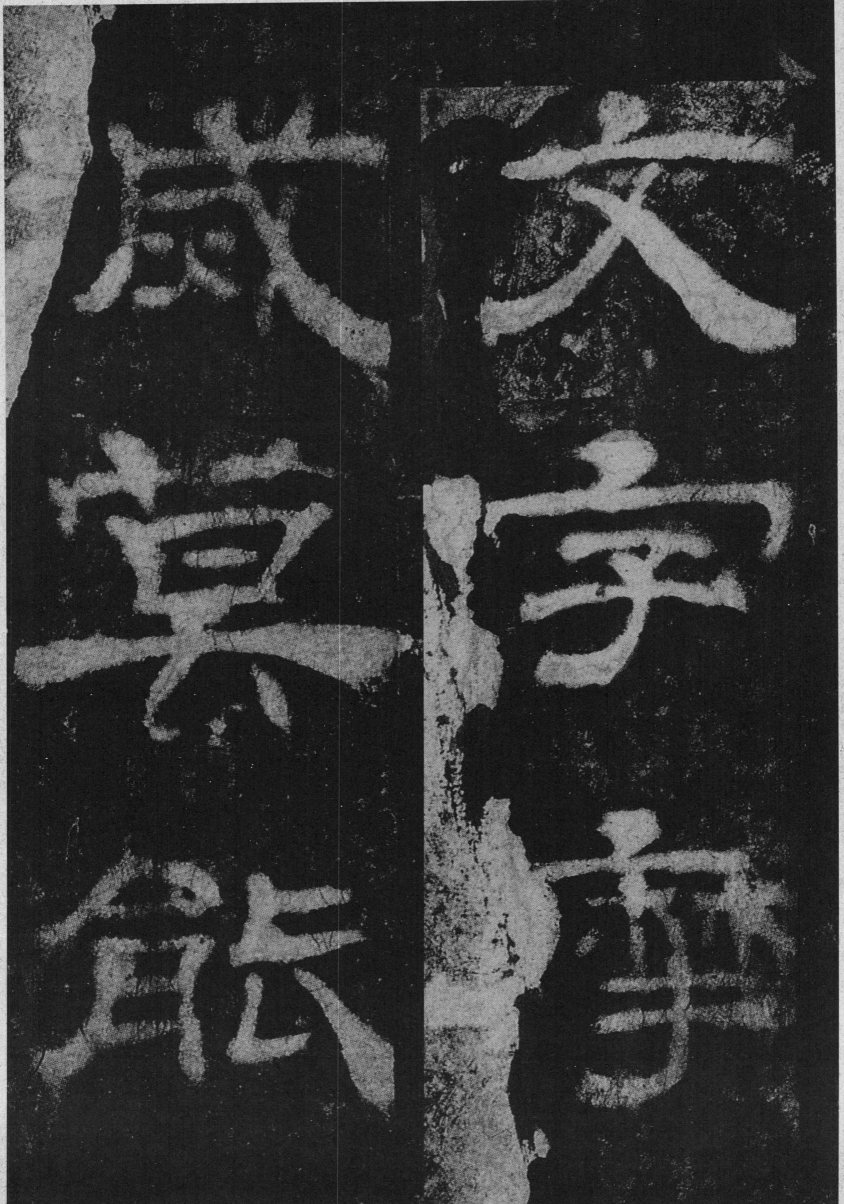

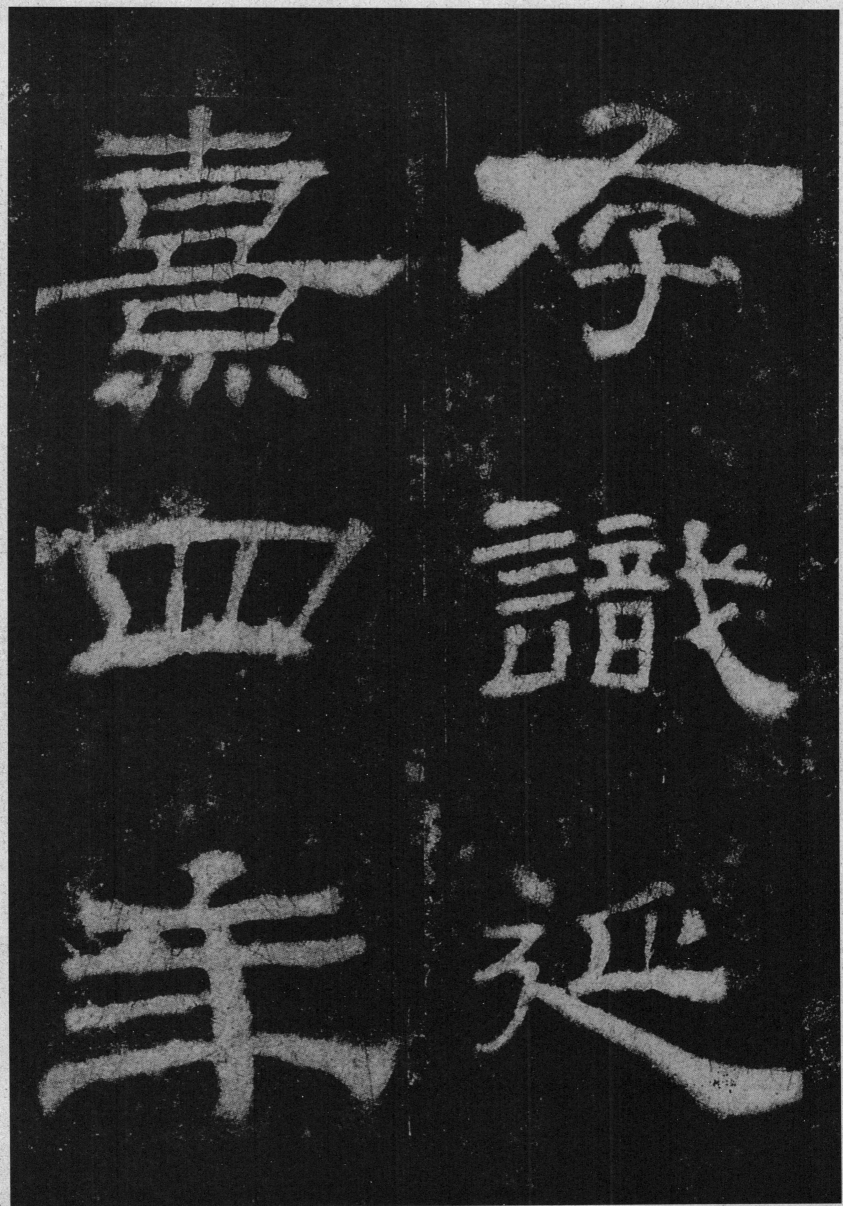

存識延熹四年

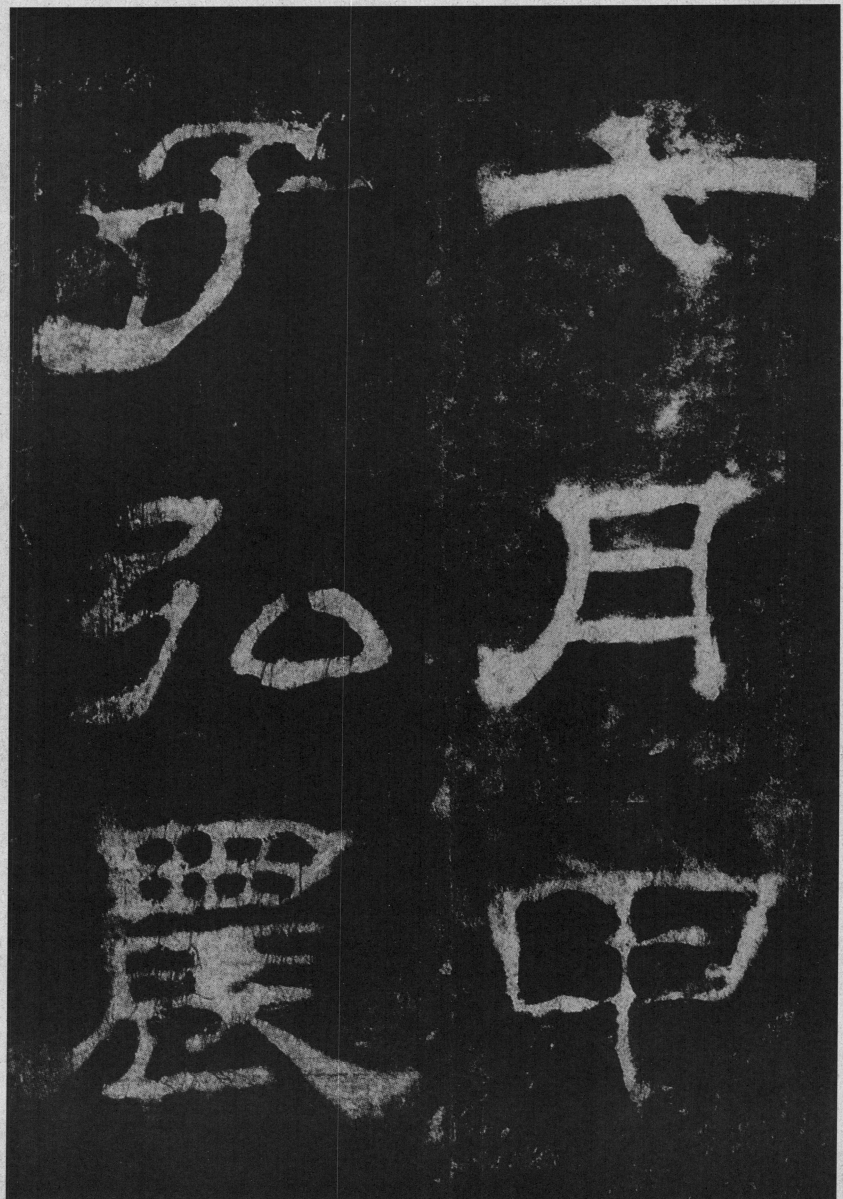

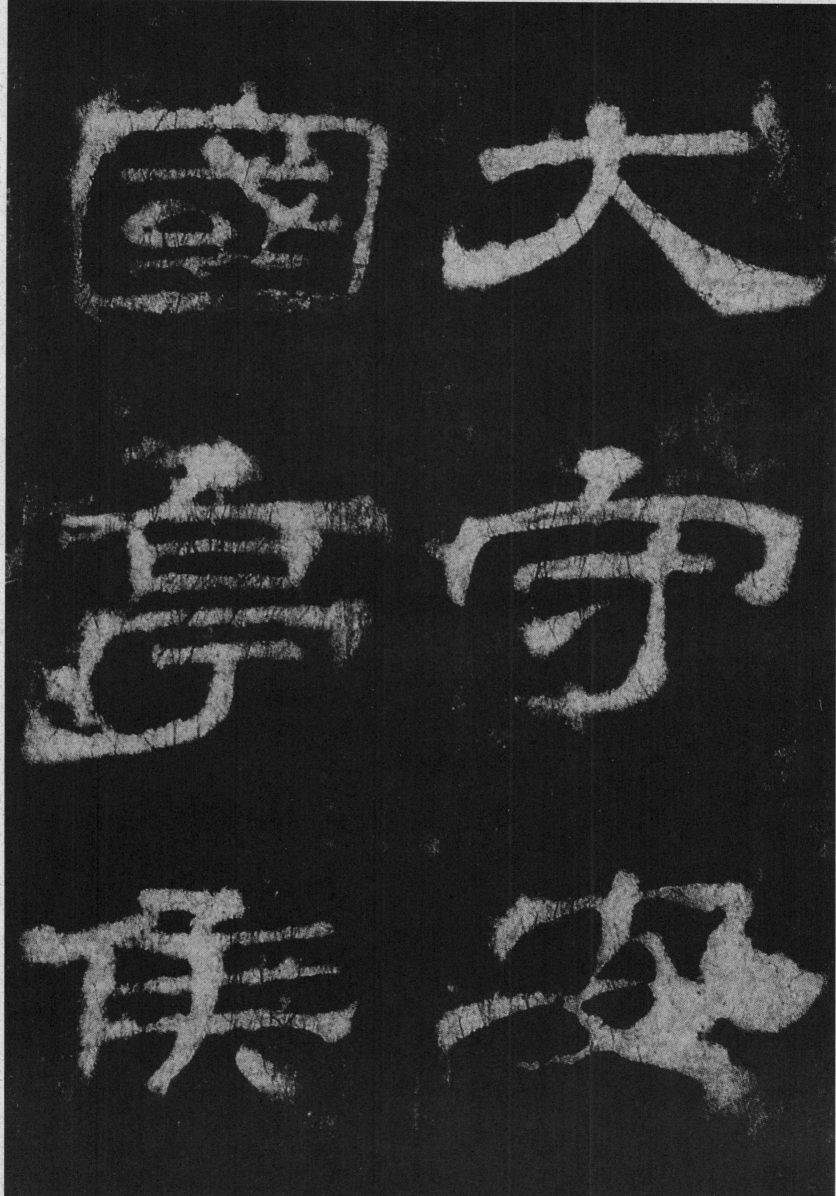

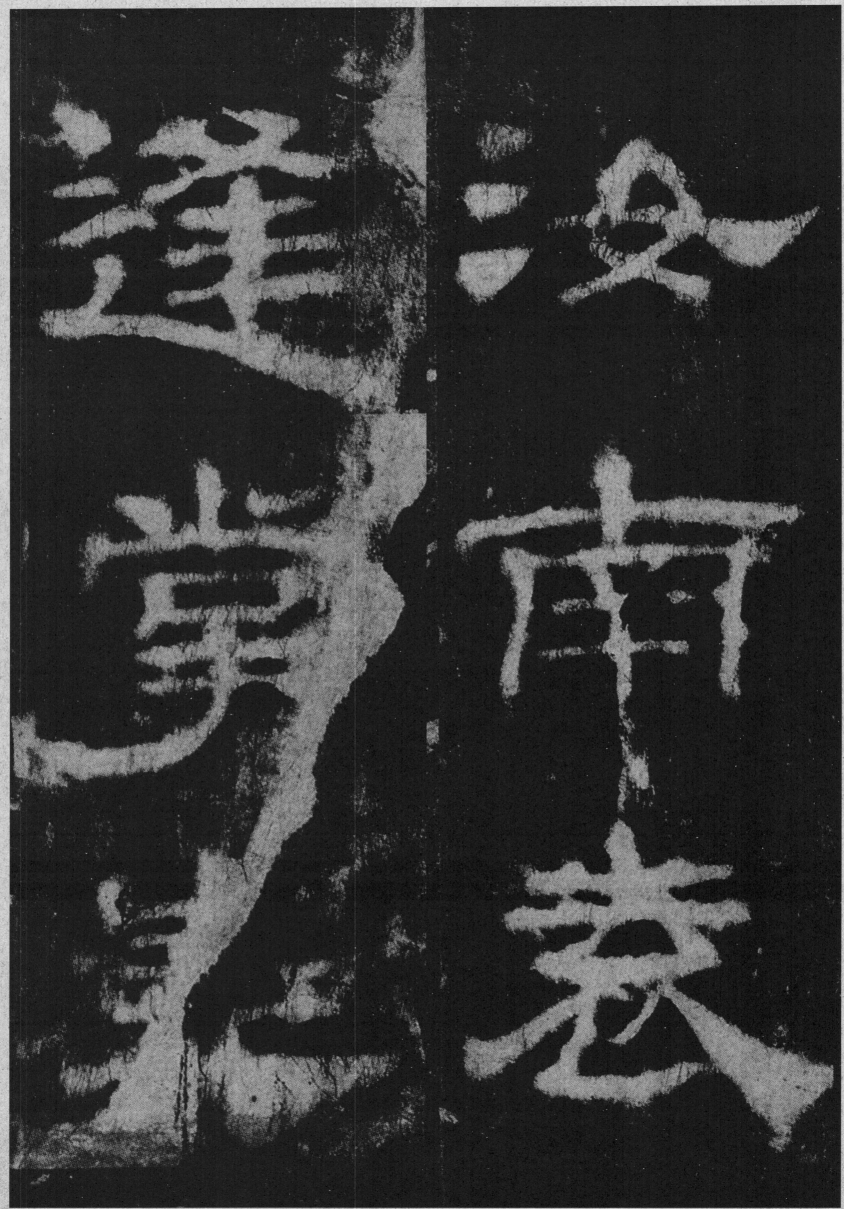

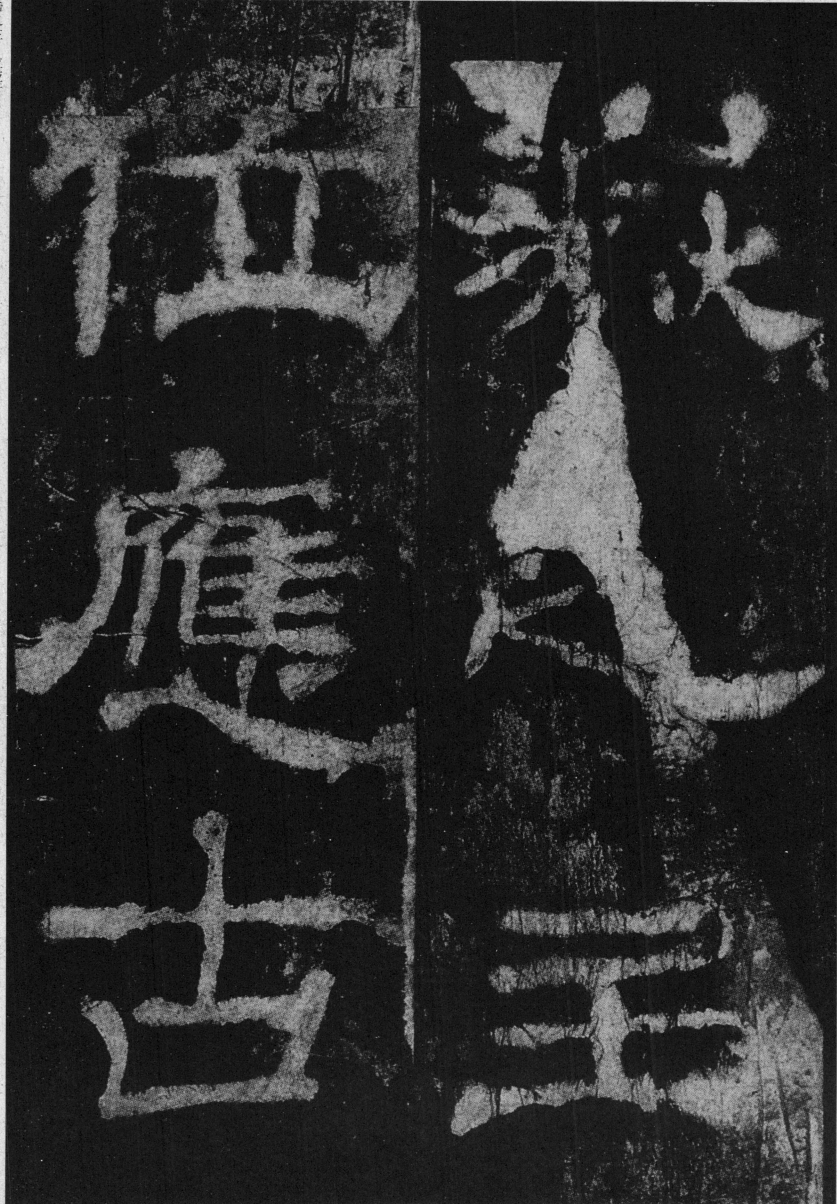

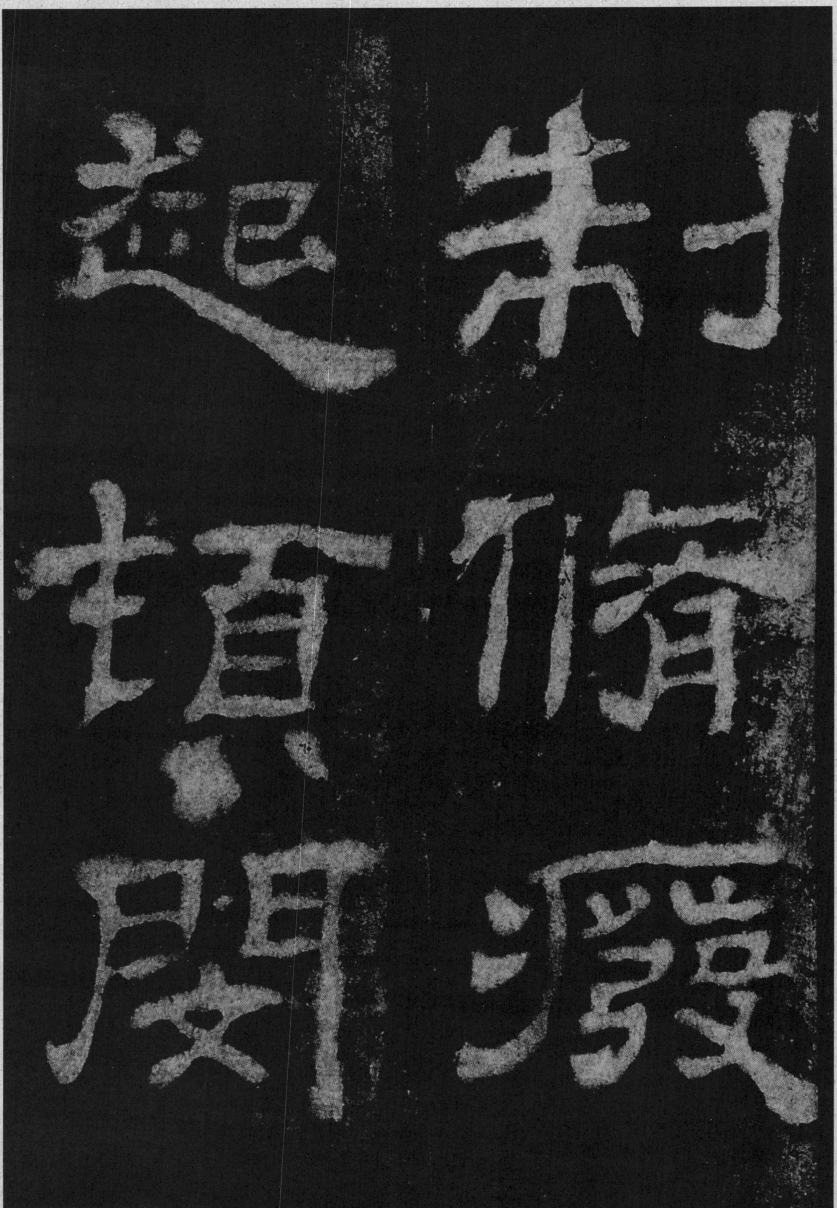

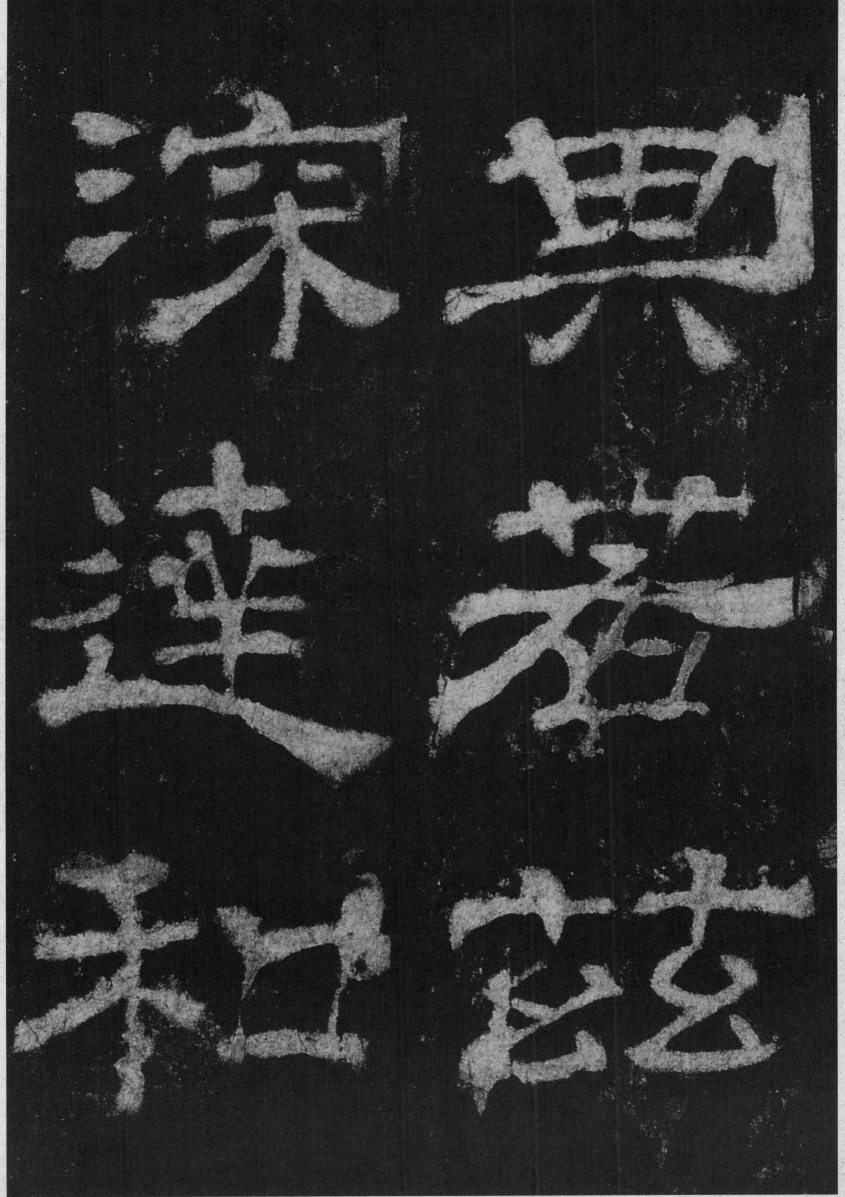

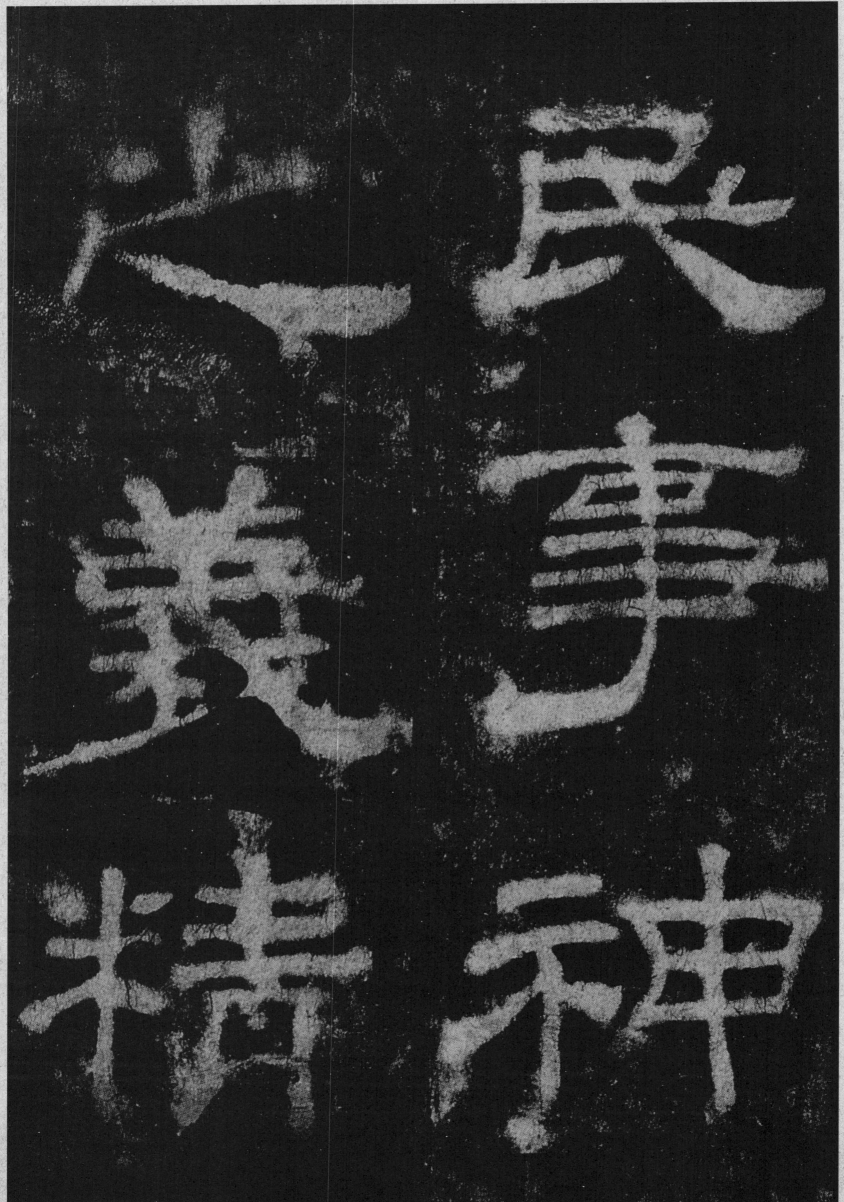

敦

所

煌

由

本

金銘

曰癸其辟

嶽

峻

极

嵩

山

文

植

敬

西

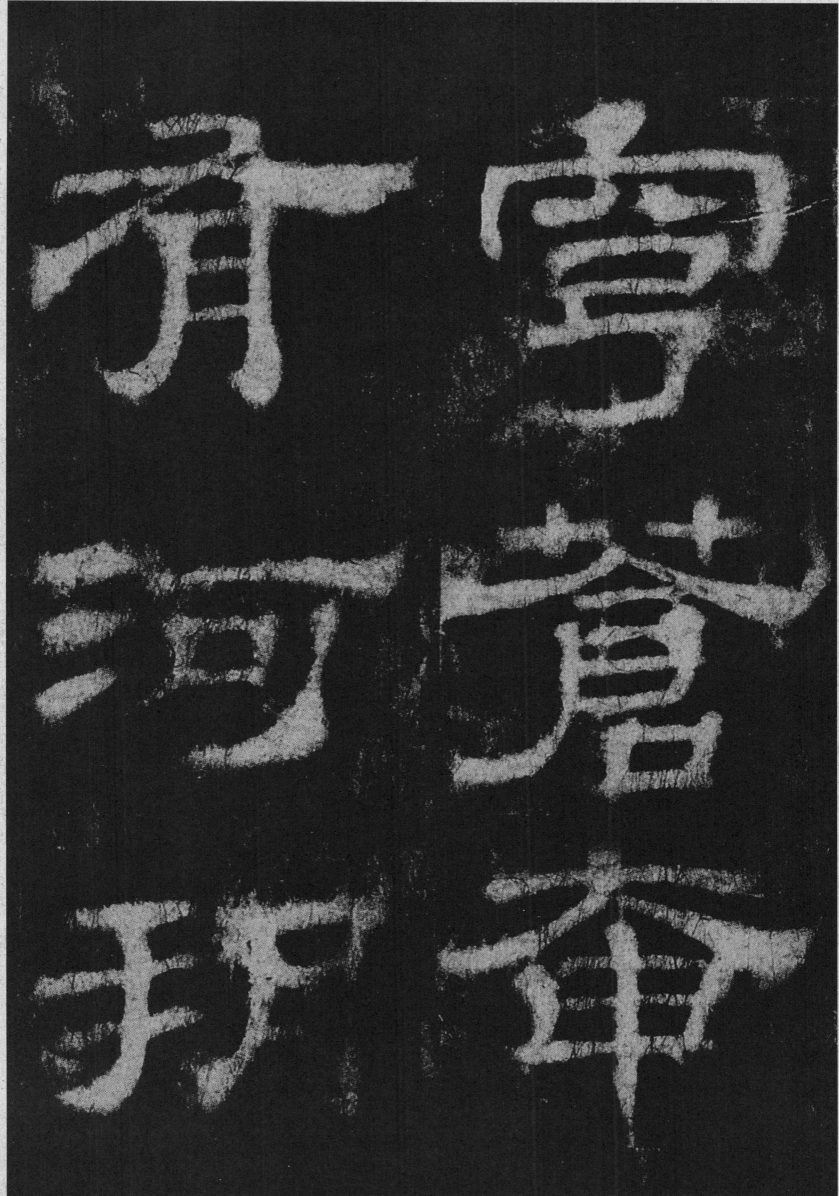

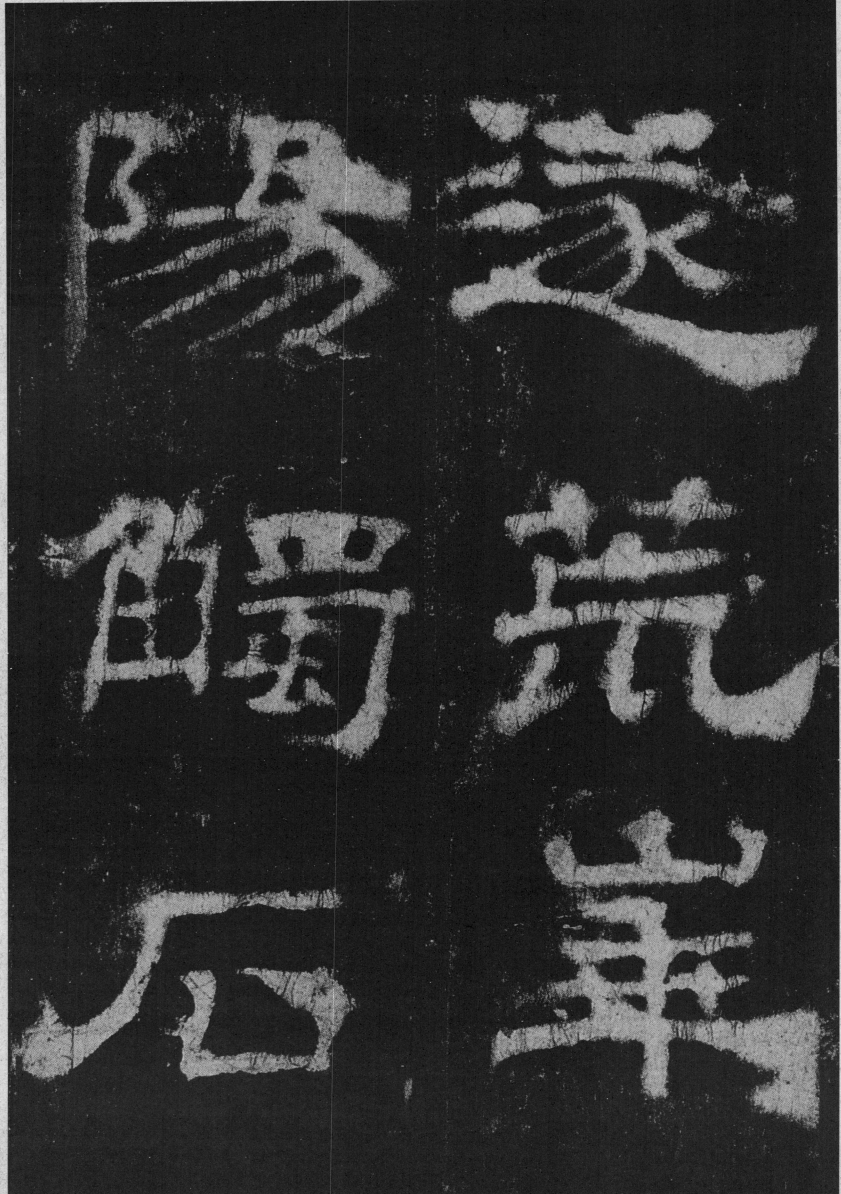

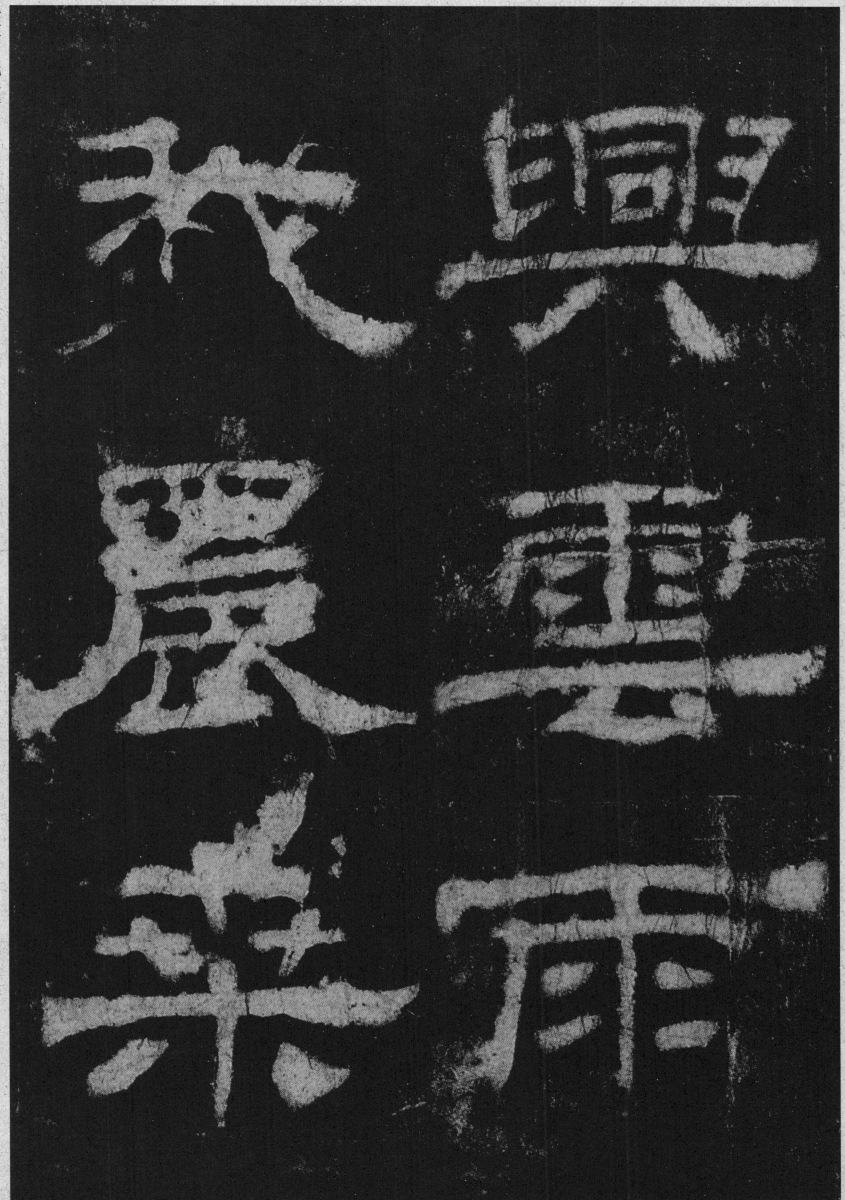

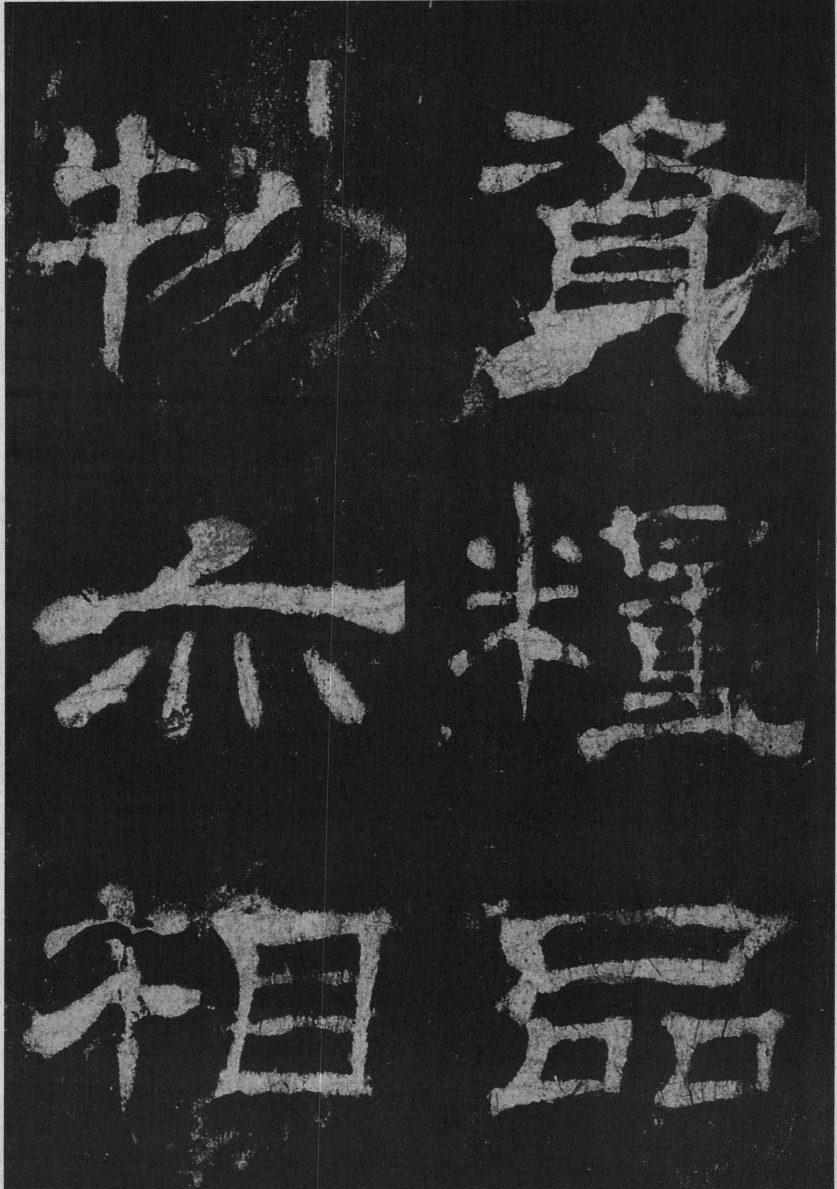

瑶光崇
冠二州

立

詧

烏

馮

雍

寺

武　豳

克　岐　文

昌　夷

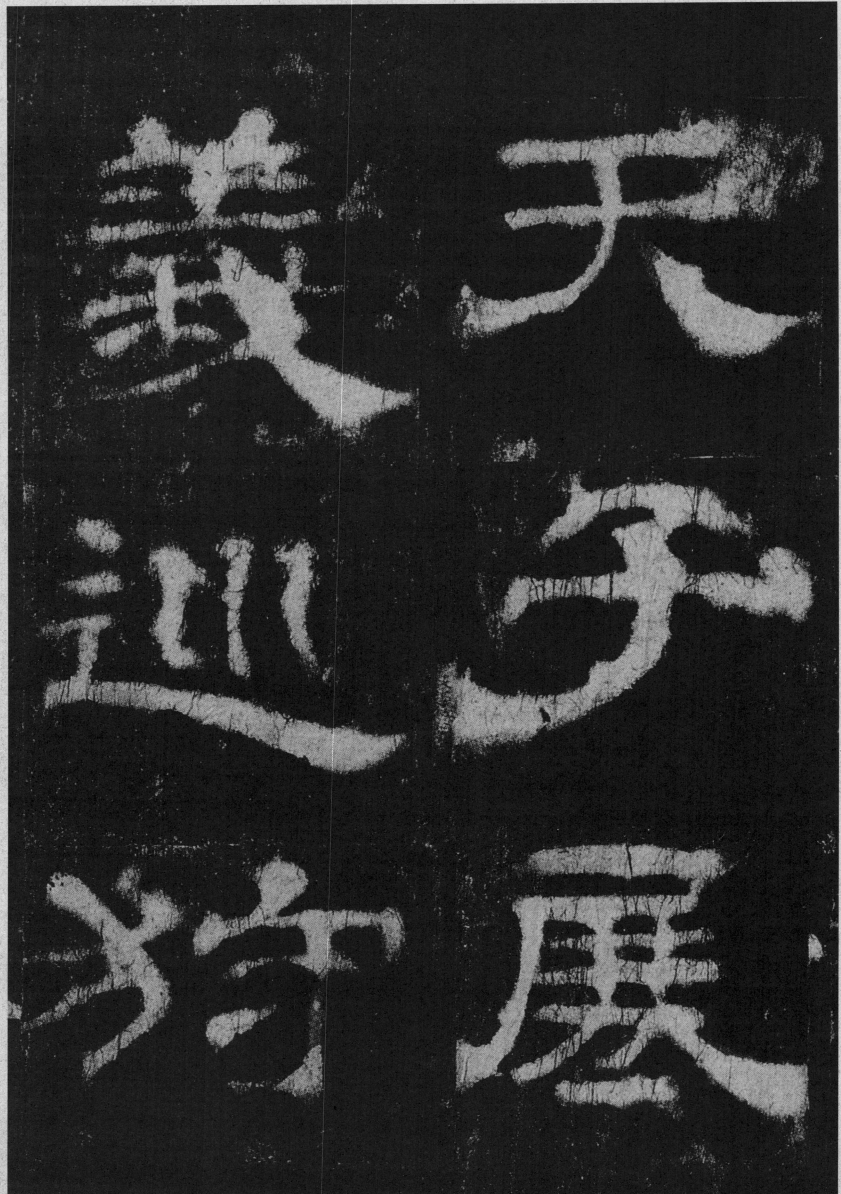

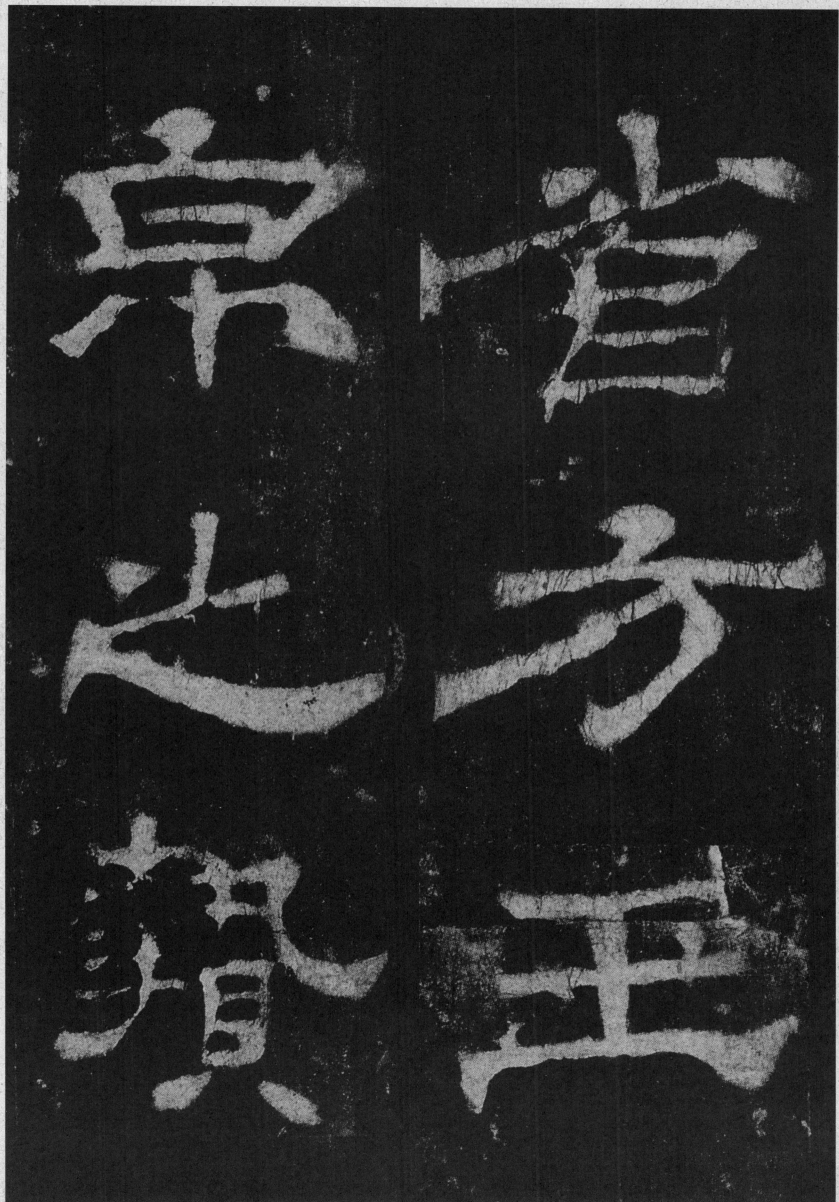

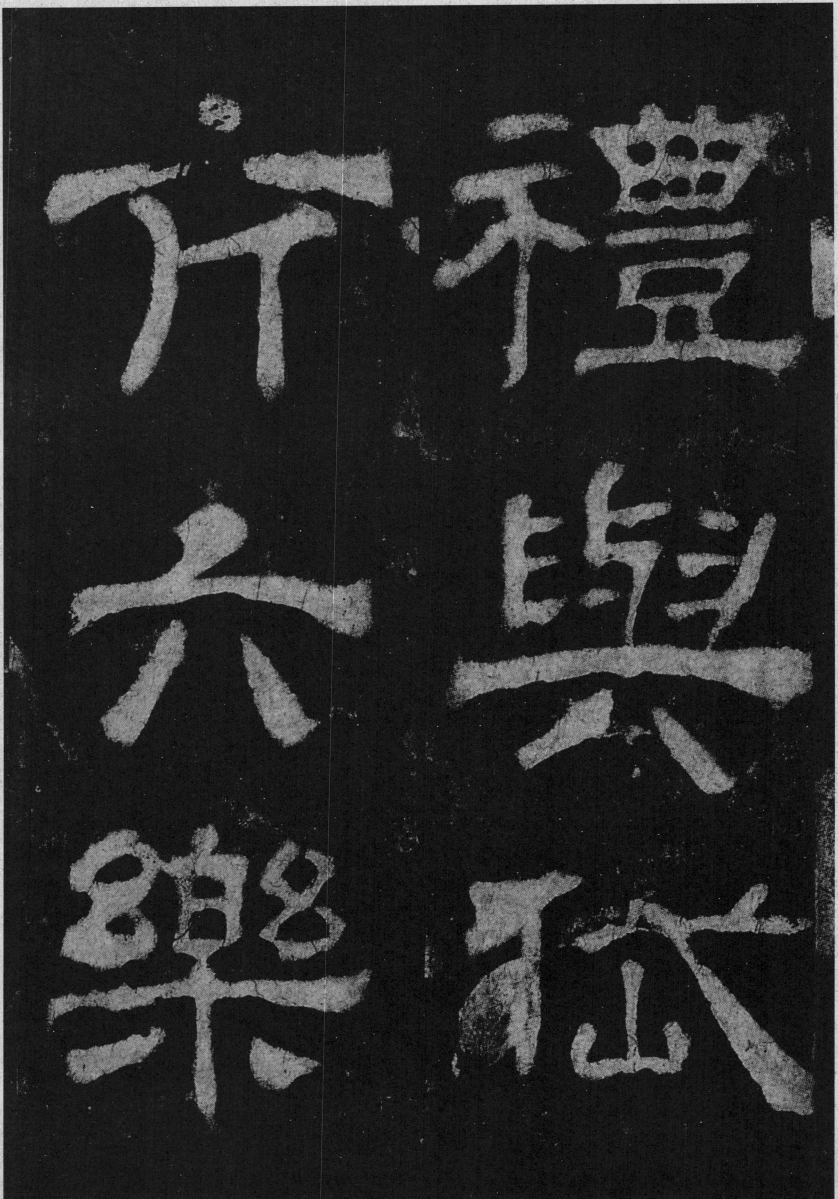

以 之

絲 致

康 舞

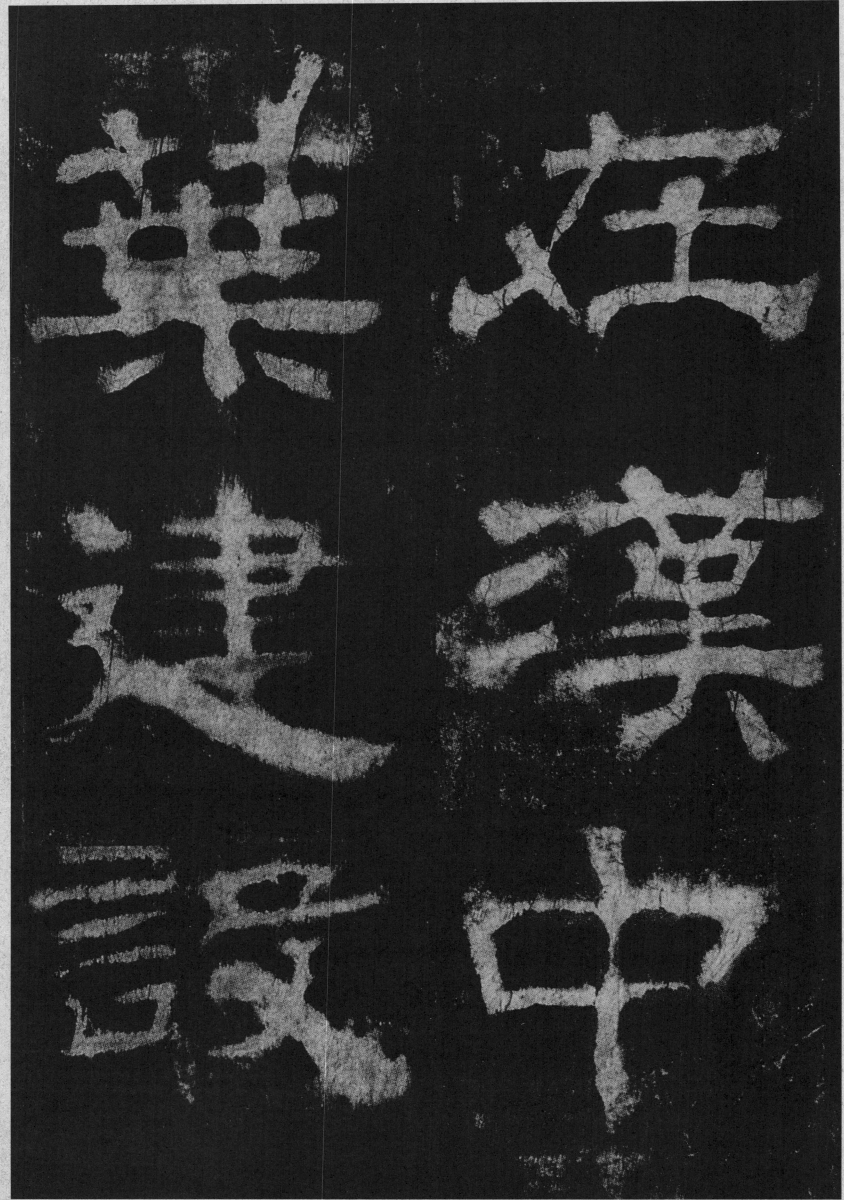

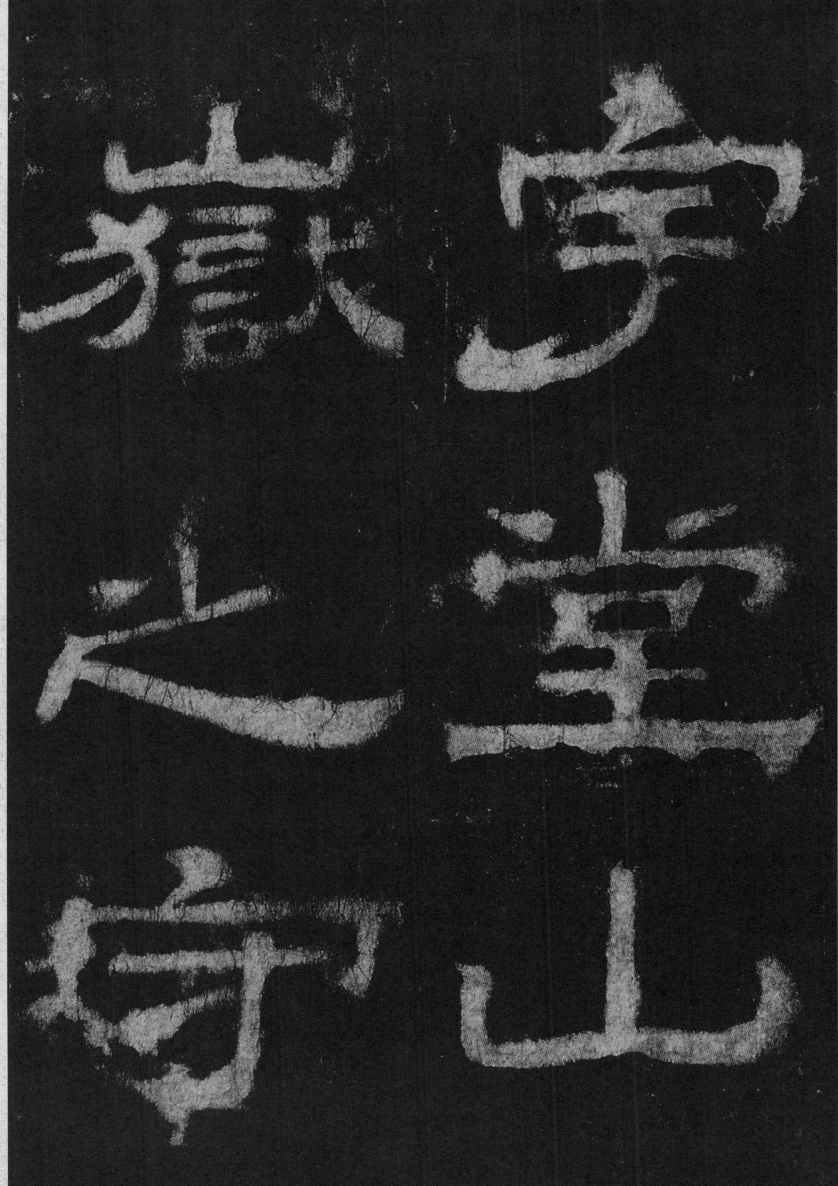

宇堂山　岳之守

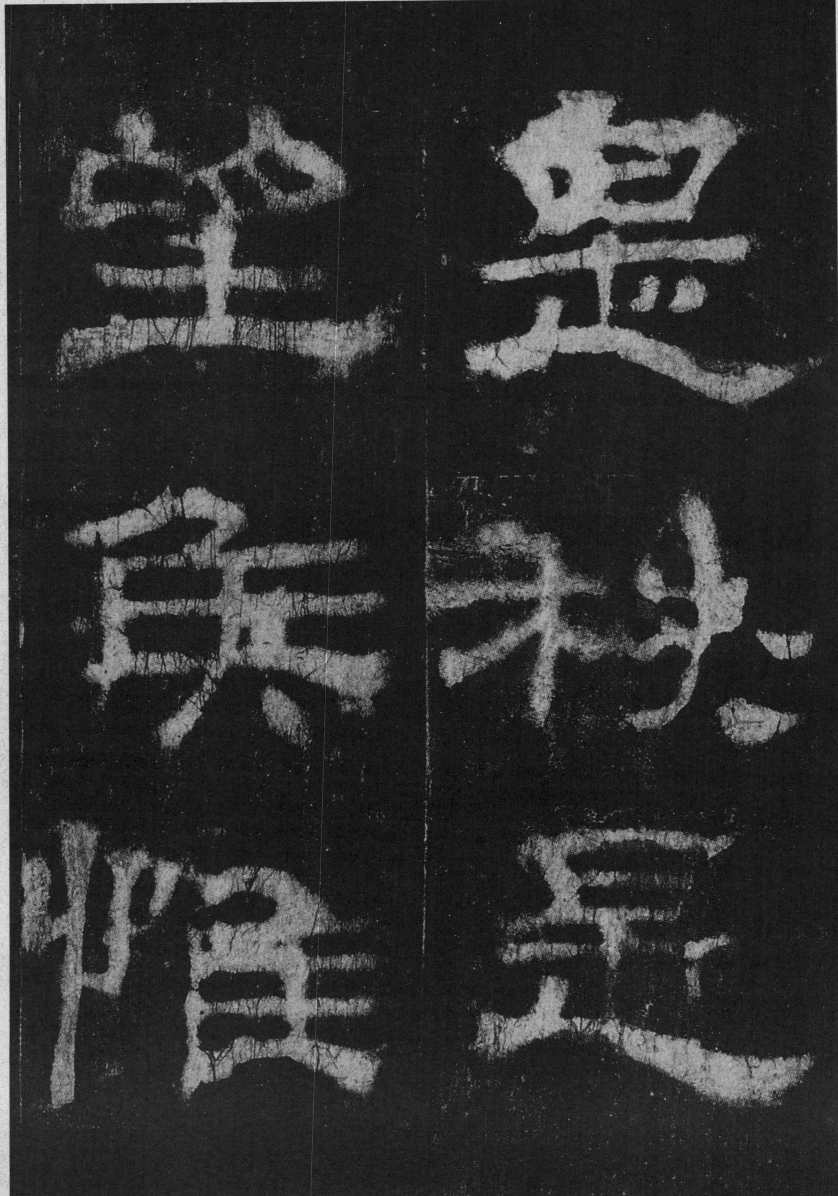

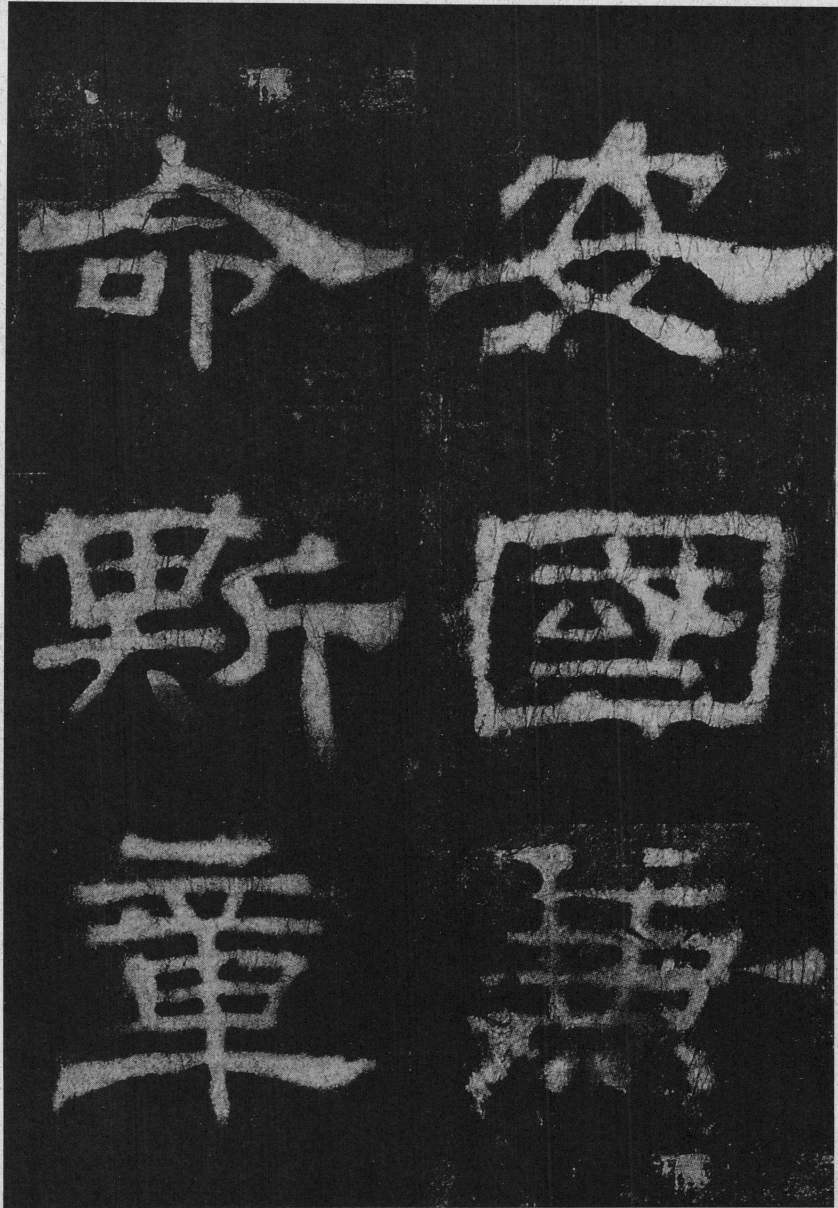

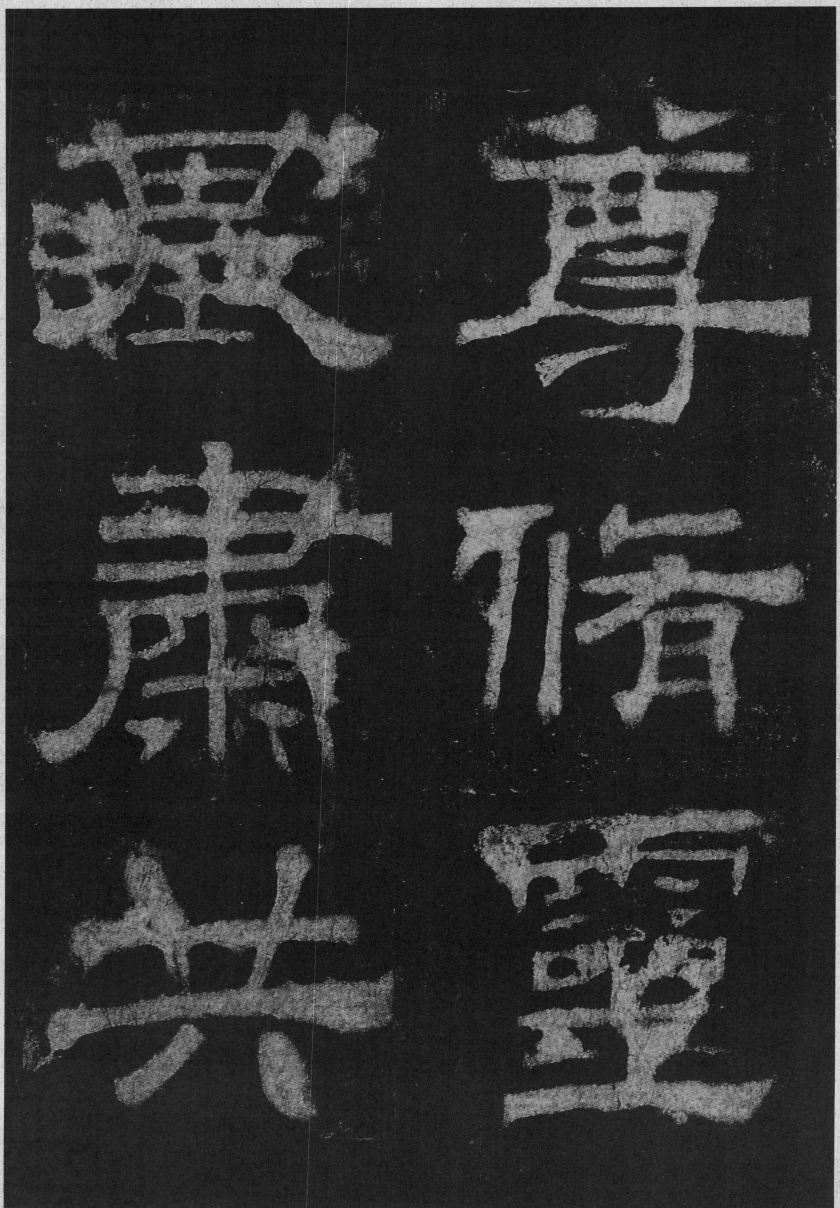

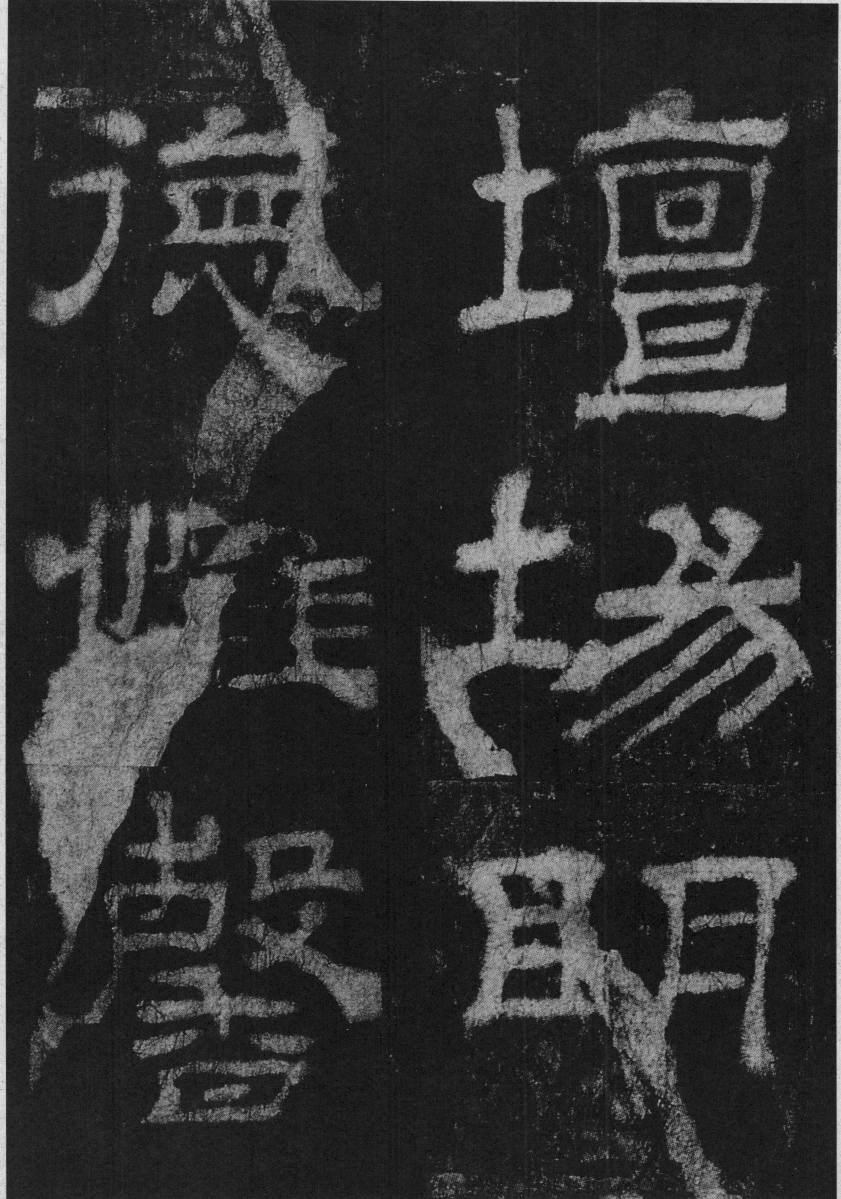

坛场明　德惟馨

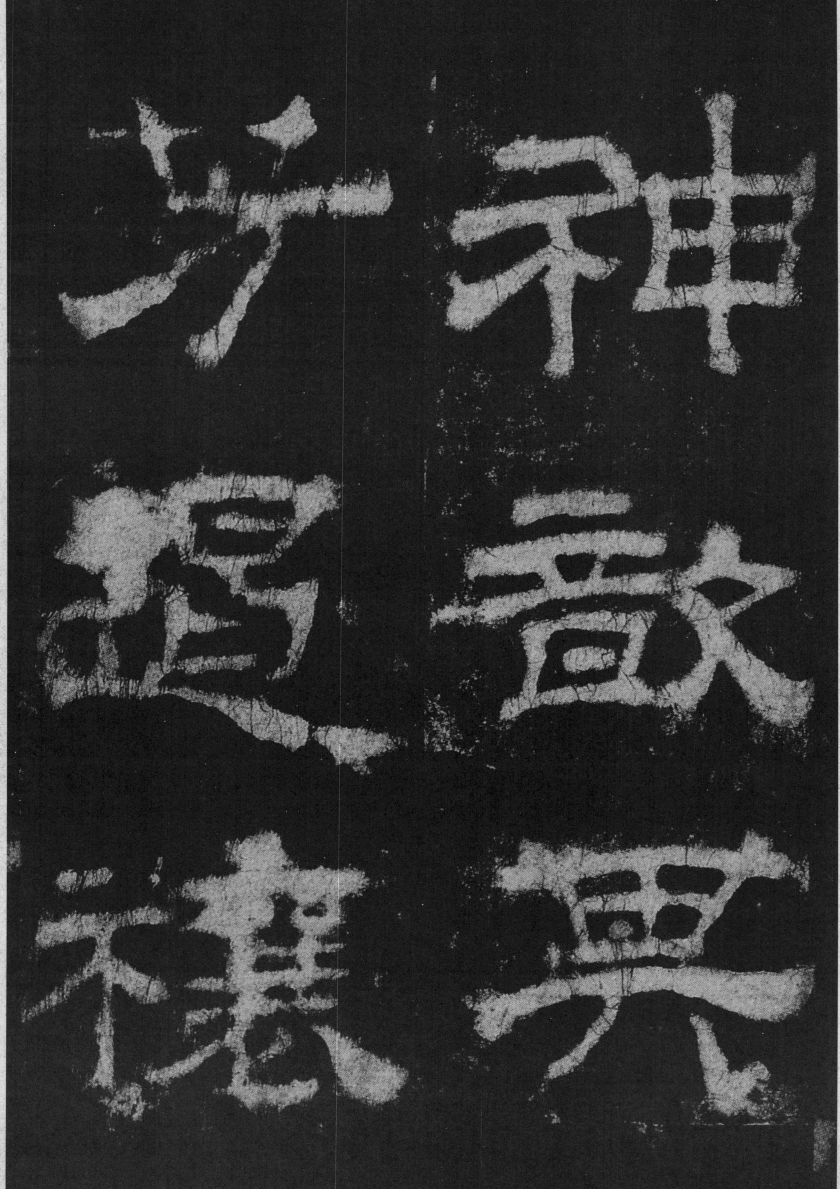

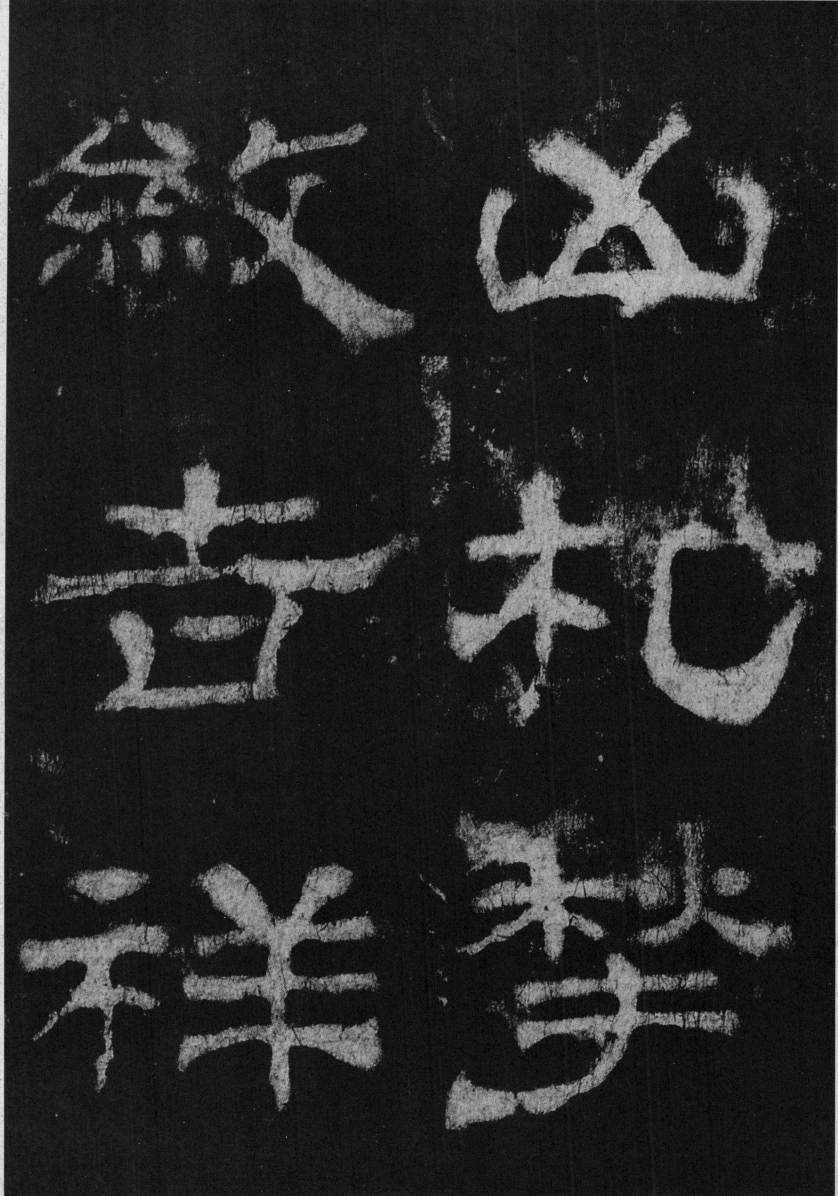

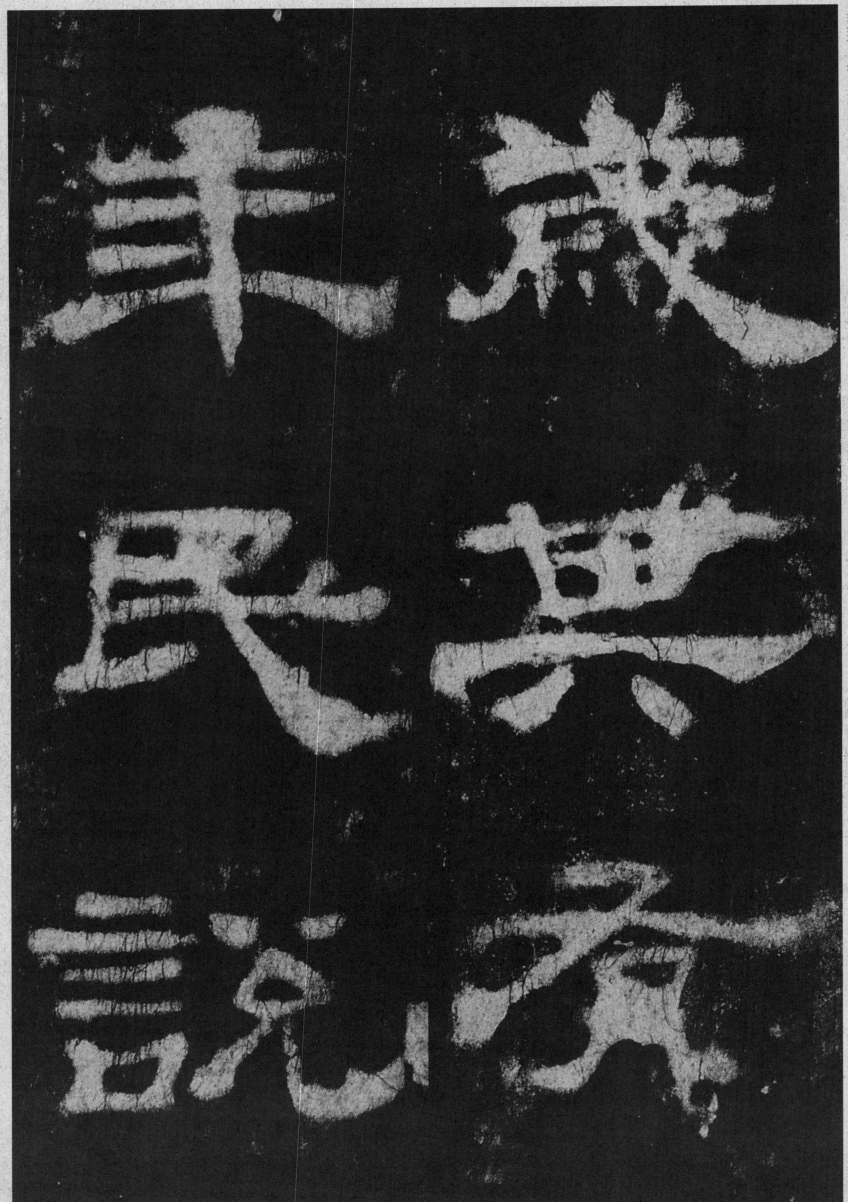

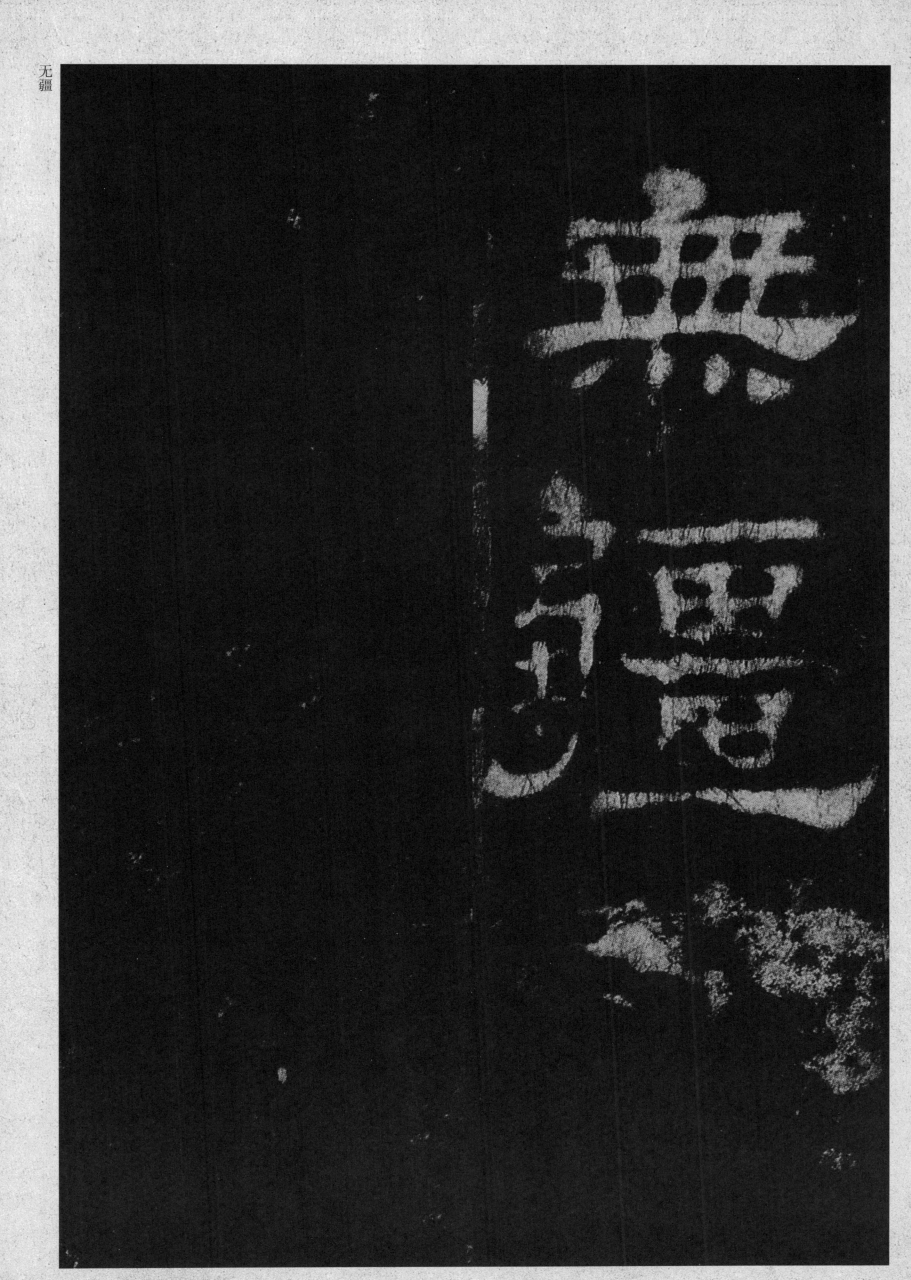

罪肅　袤恭

羑　舟

明　君

神

易

碑

饰

阙

会

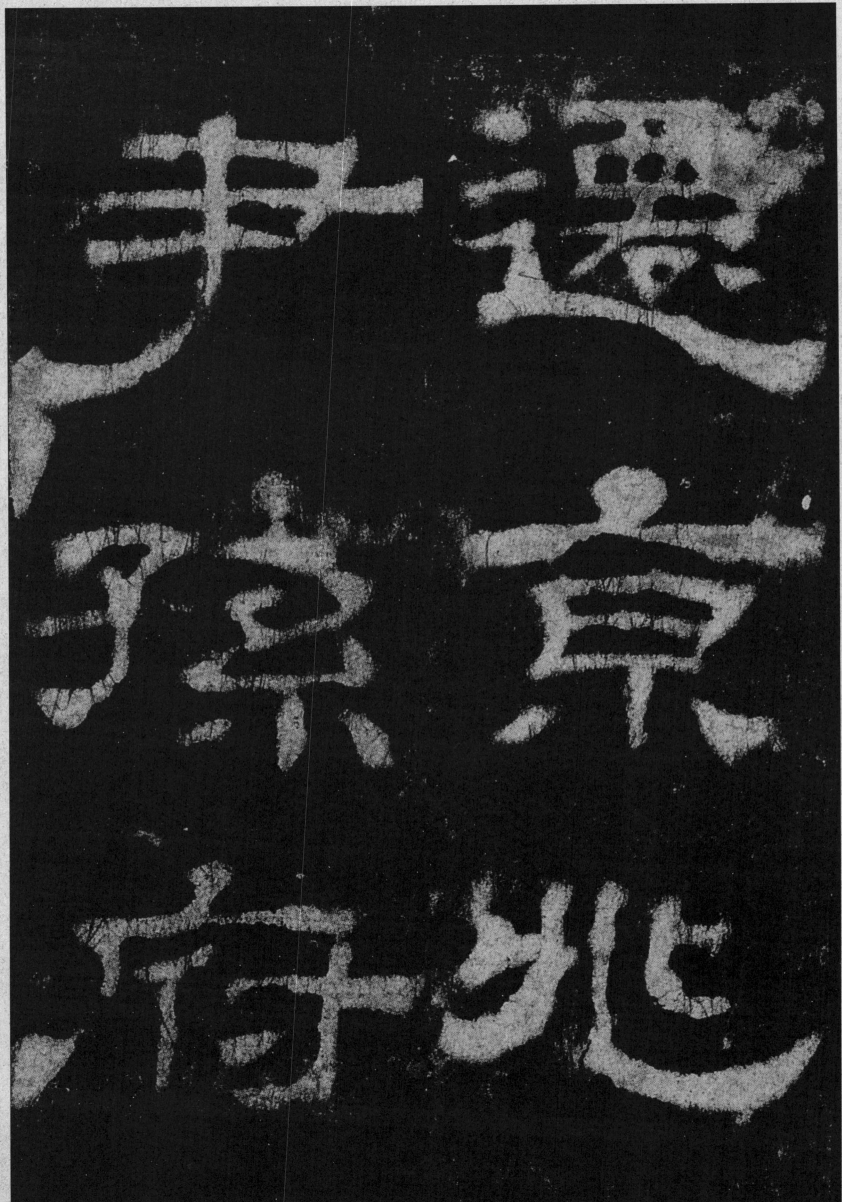

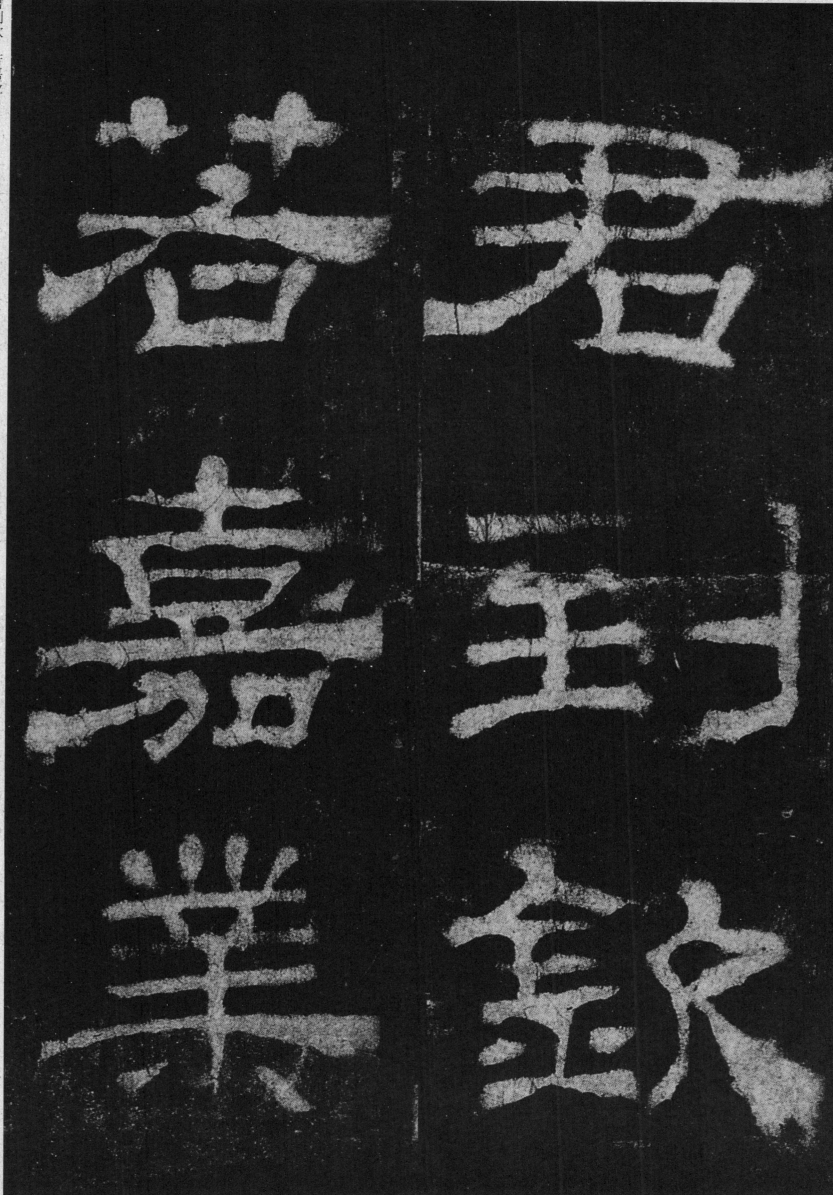

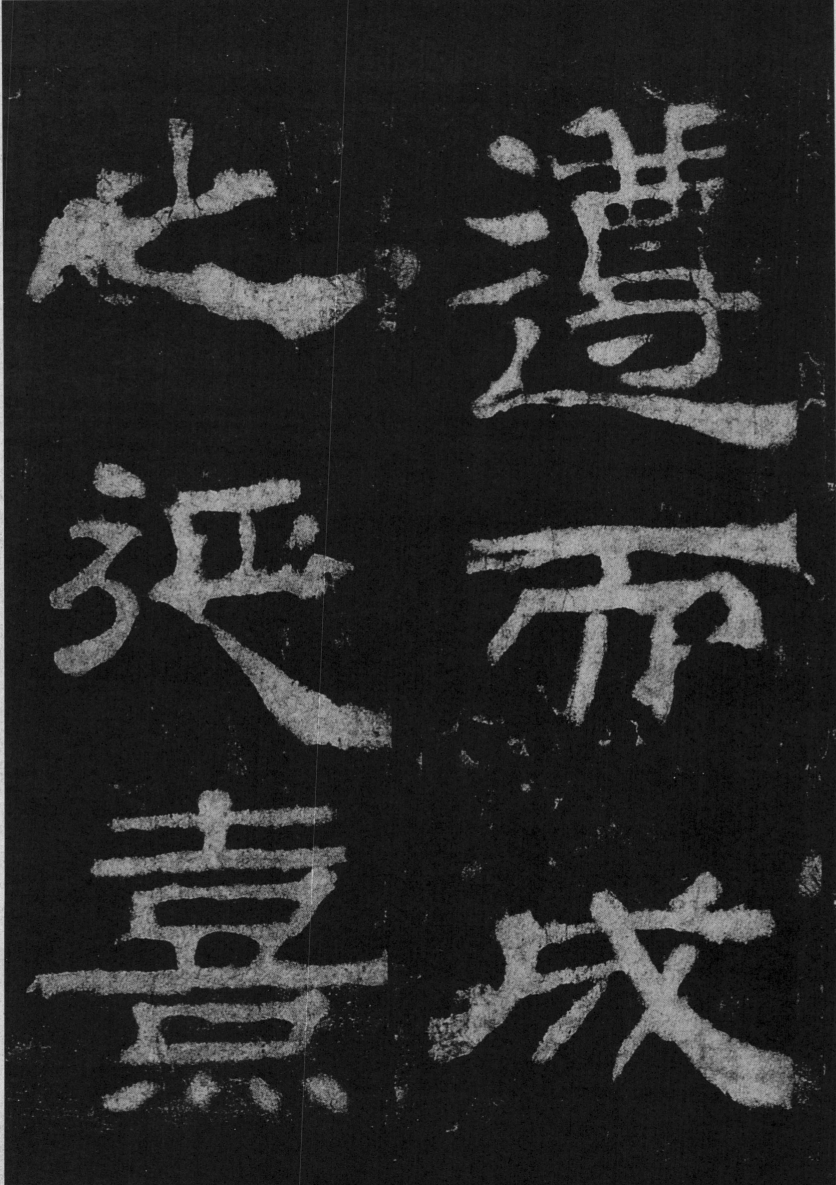

月　矛

廿　車

九　血

就 日

袁 甲

府 子

君讳逢

字周阳

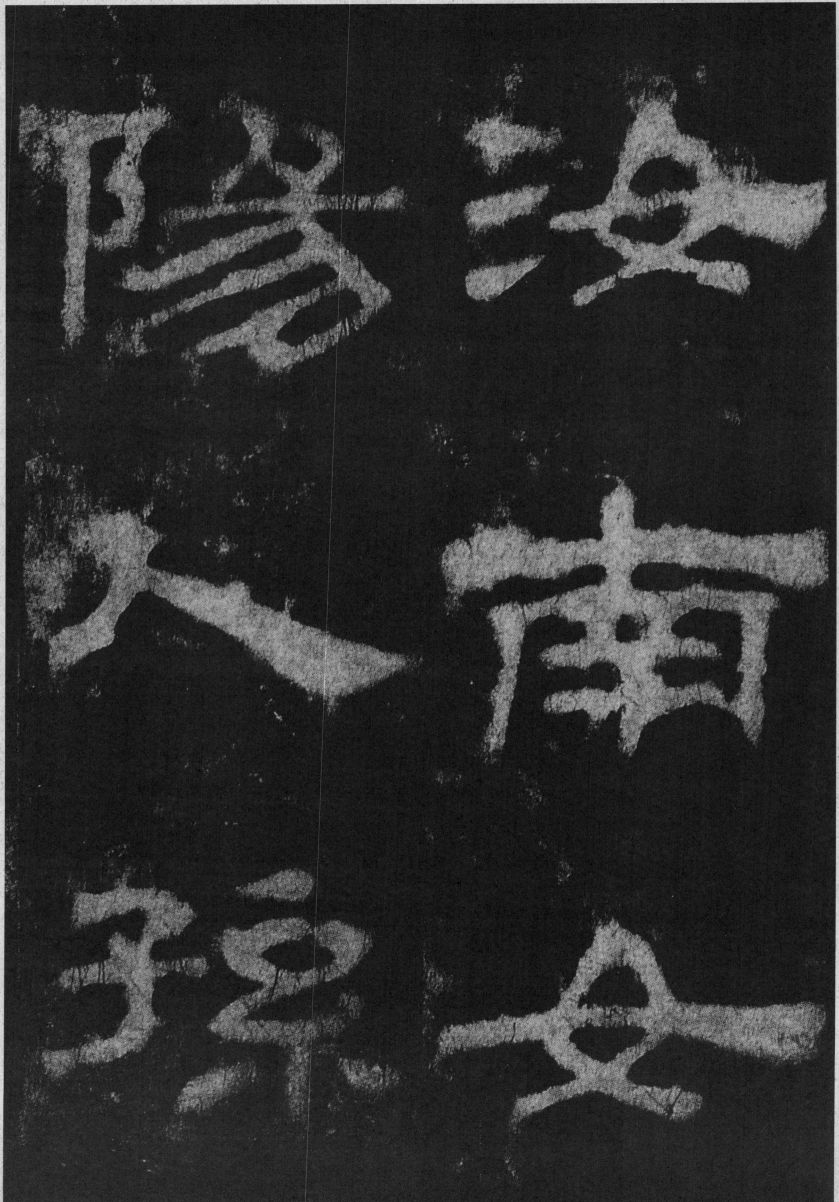

璆　府

宋　君

山　讳

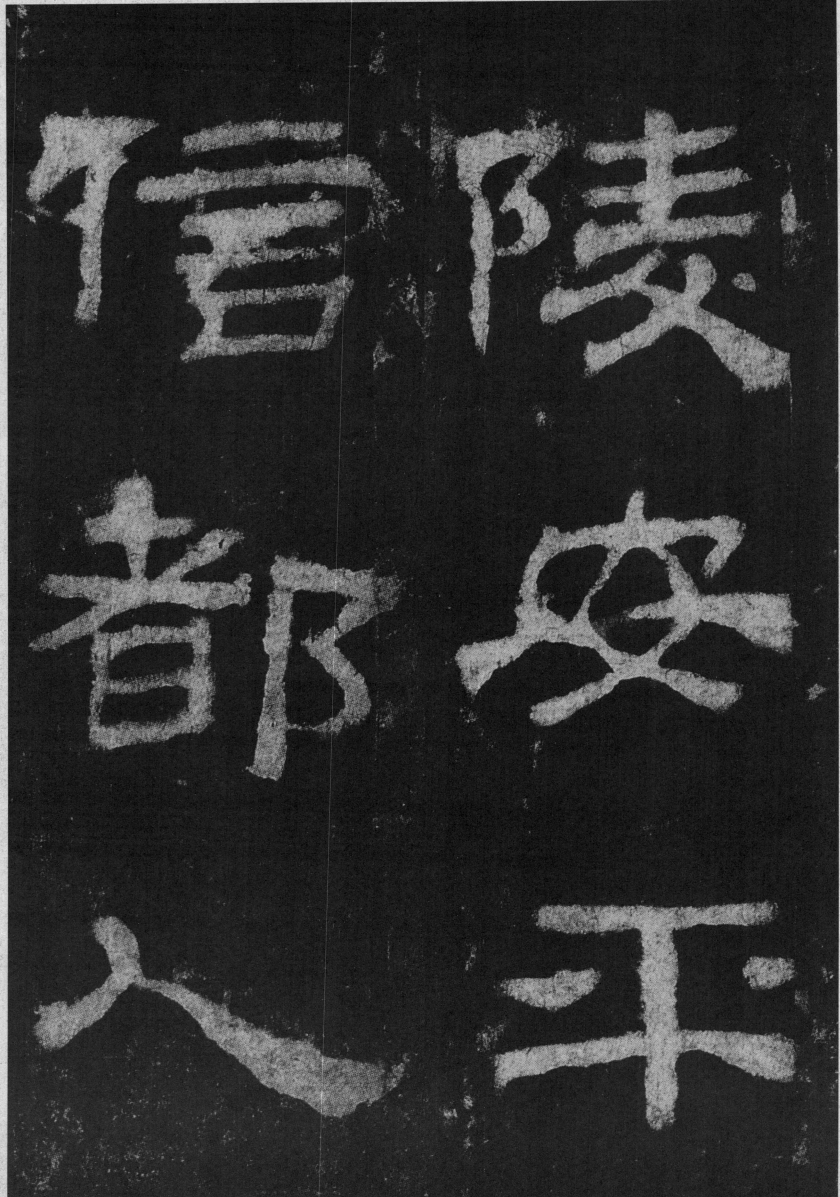

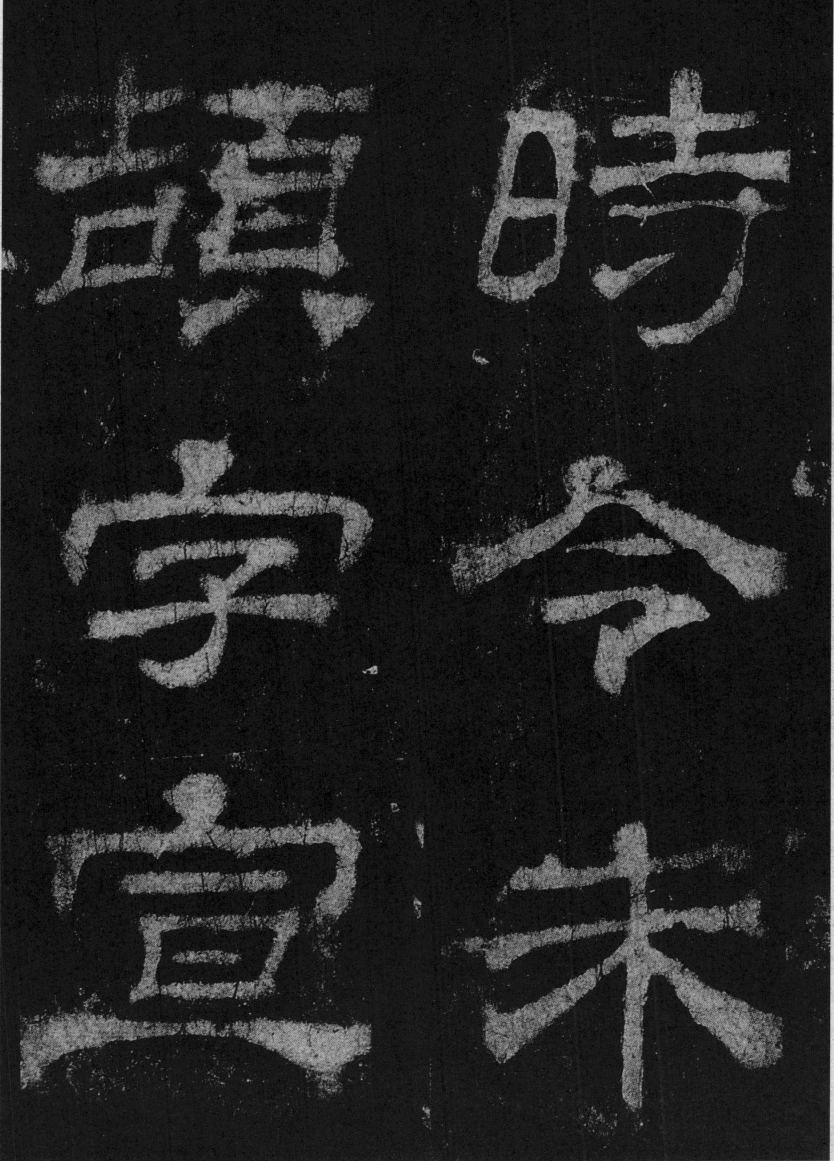

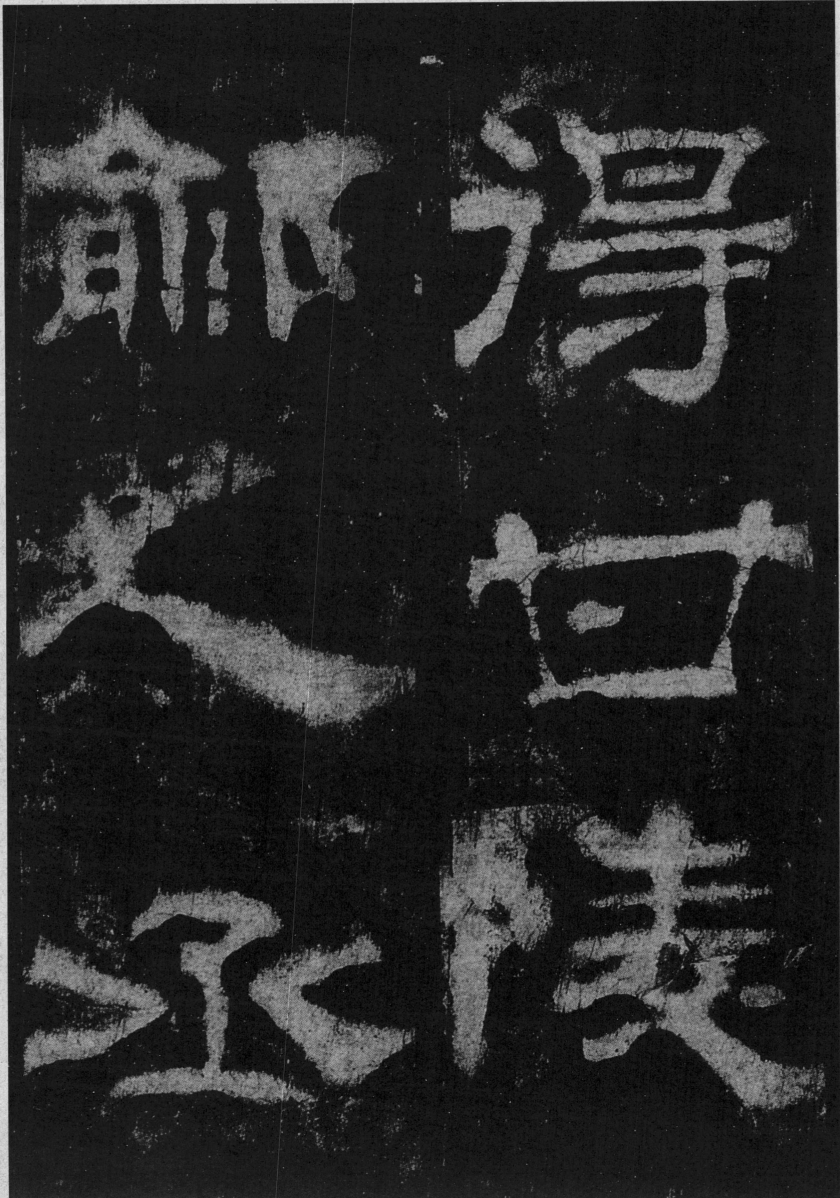

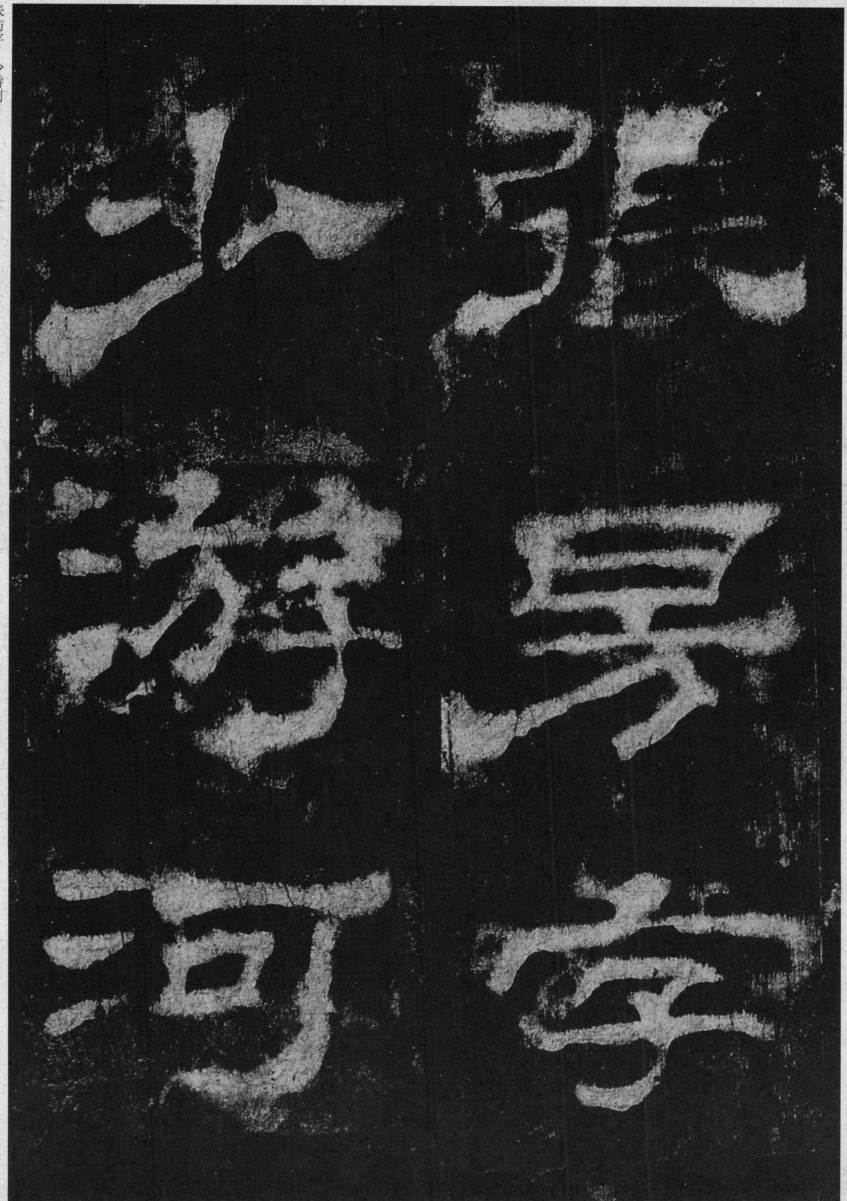

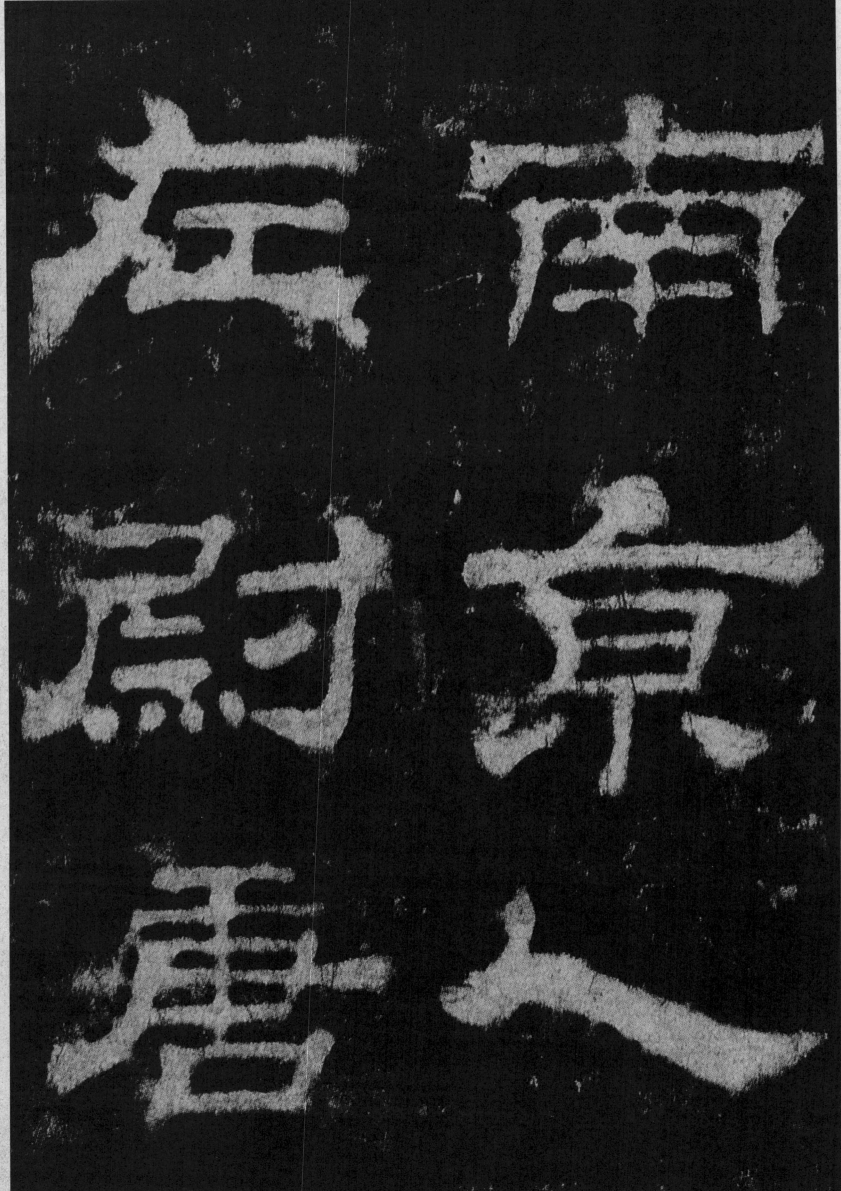

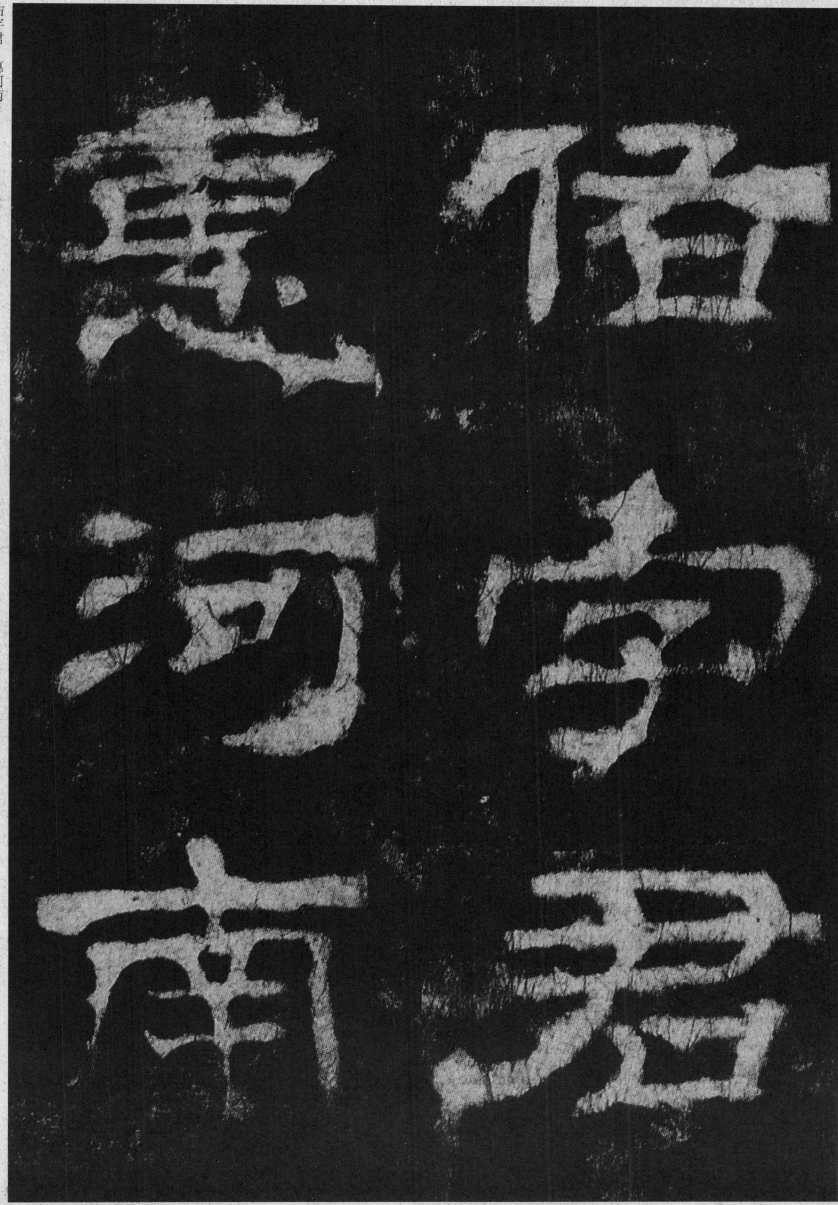

陰王
德苌

水掾霸　陵杜迁

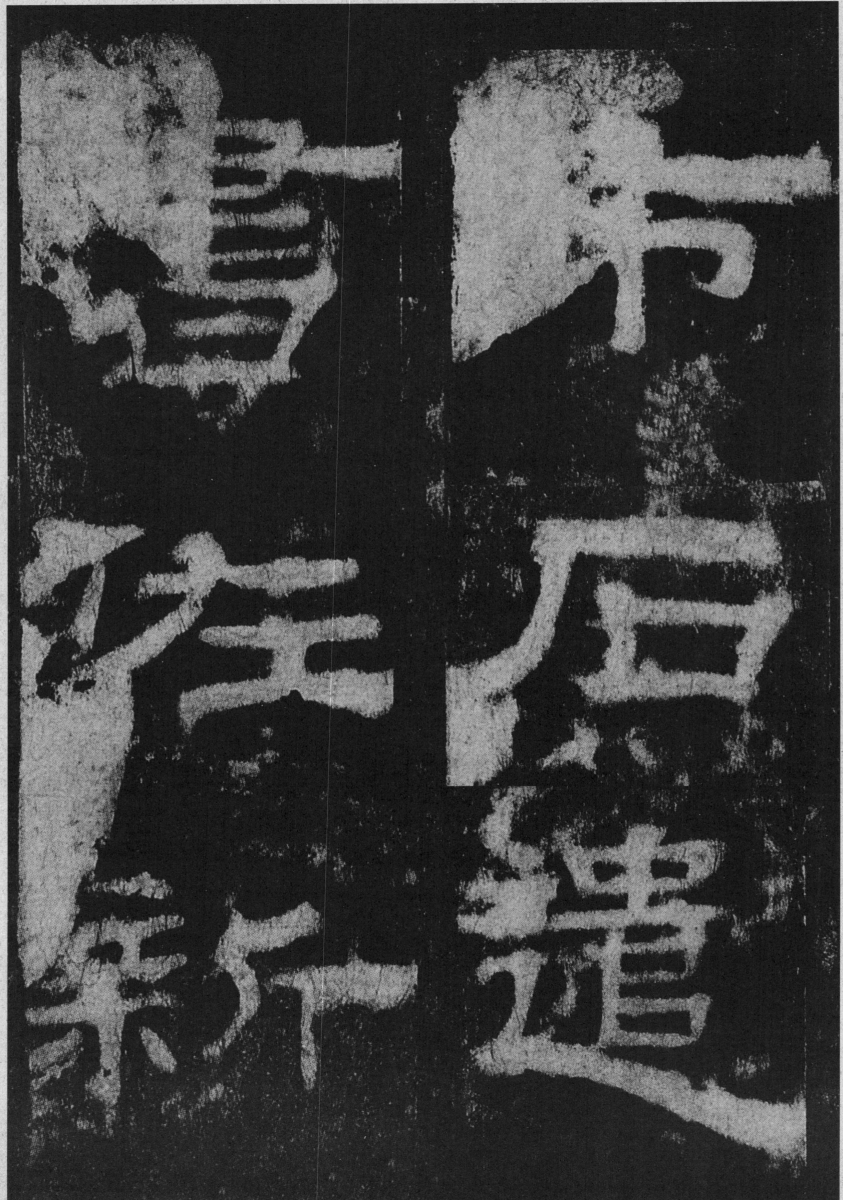

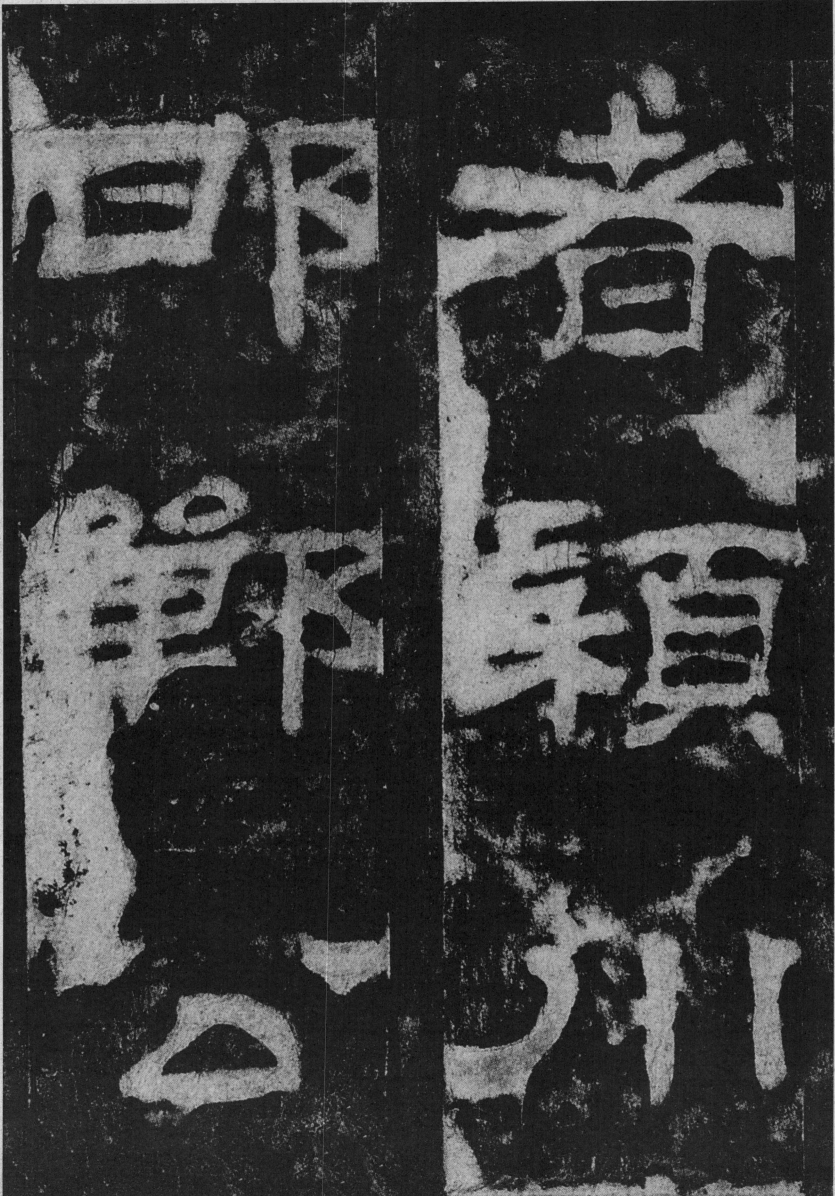

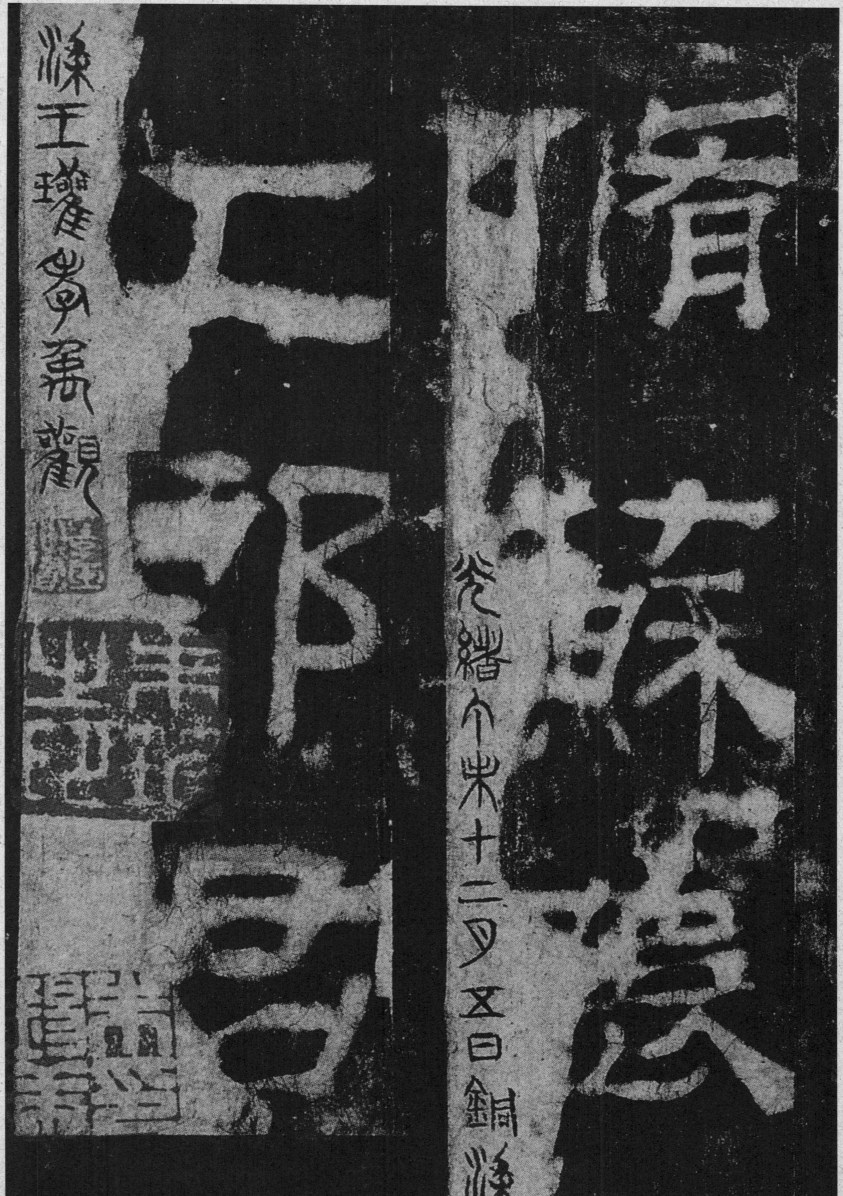

嘉慶庚午六月黃戊左田獵觀於太原試
院距甲午初見卅七年矣

乾隆己丑立秋前二日桐
鄉馮應榴星實觀